U0008665

COLORFUL

COLORFUL

泰山爸爸

編繪 彭永成

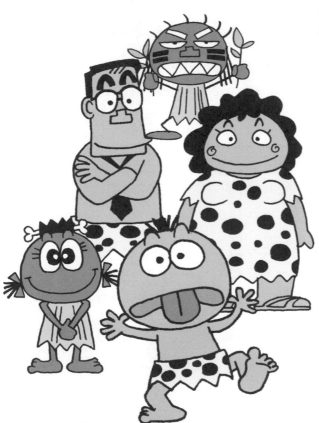

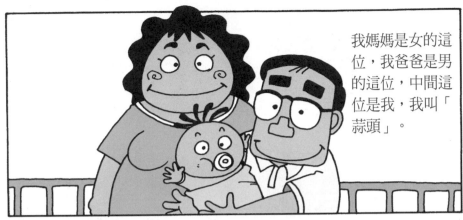

我媽媽是女的這位，我爸爸是男的這位，中間這位是我，我叫「蒜頭」。

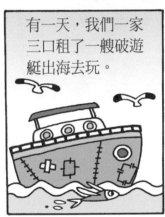

有一天，我們一家三口租了一艘破遊艇出海去玩。

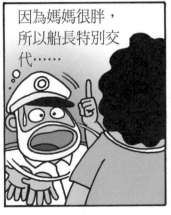

因為媽媽很胖，所以船長特別交代……

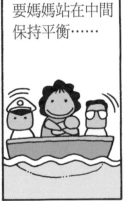

要媽媽站在中間保持平衡……

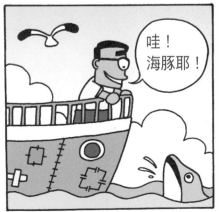

哇！海豚耶！

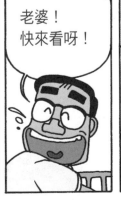

老婆！快來看呀！

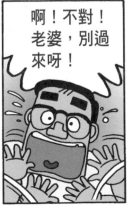

啊！不對！老婆，別過來呀！

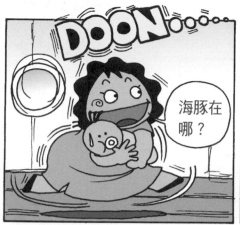

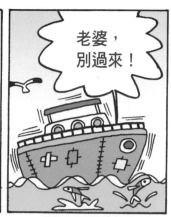

慘了……媽媽這一跑……

海豚在哪？

老婆，別過來！

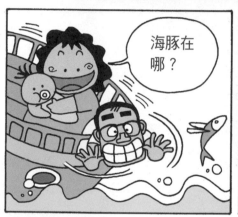

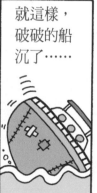

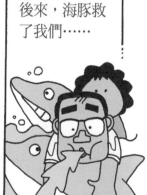

海豚在哪？

就這樣，破破的船沉了……

後來，海豚救了我們……

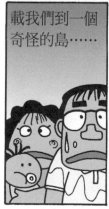

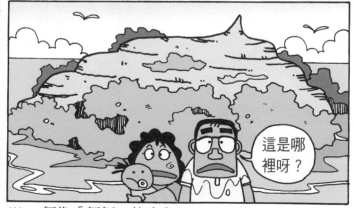

載我們到一個奇怪的島……

這是哪裡呀？

※ 一個像「便便」的小島。

1

你唬我啊？
這樹下哪有蟲吃？

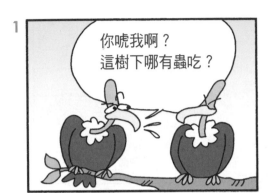

2

每天這時候，
那小鬼都會帶
蟲來放生……

3

不過……
下手要快！他一會兒
就又抓回去了！

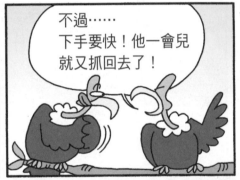

4

快！
他放生了！

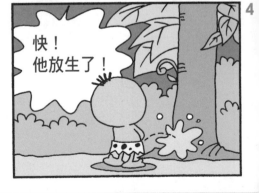

1

牠在做什麼？

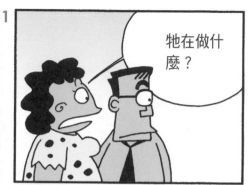

2

牠在巡邏牠的地盤。

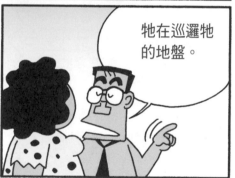

3

牠們原來不都是尿尿來劃分地盤的嗎？

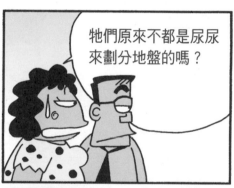

4

巡邏箱

這個島上的動物都怪怪地！

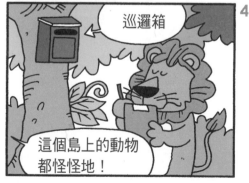

Q 為什麼？你知道嗎？

哪些生物有三個心臟？

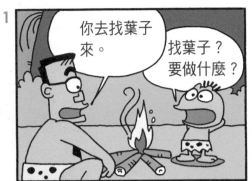

1
你去找葉子來。

找葉子？要做什麼？

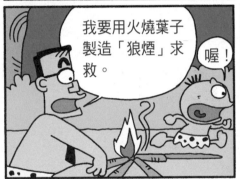

2
我要用火燒葉子製造「狼煙」求救。

喔！

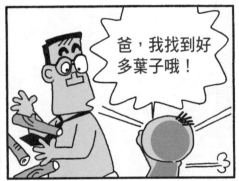

3
爸，我找到好多葉子哦！

4
你又沒說仙人掌的「葉子」不能用！

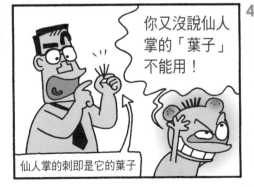

仙人掌的刺即是它的葉子

A

人類及大部分的動物都只有一顆心臟。但是章魚、魷魚和烏賊卻擁有三個心臟。
牠們為什麼需要三個心臟？牠們平常游得很慢，但是當牠們遇到敵人時，腳會立刻收縮產生衝力讓牠們
逃跑。但這個動作會在短時間內消耗大量氧氣，因此需要三個心臟做輔助。

1

1……6……
你們族人也在樹上刻痕計算時間對不對？

2

不是……
這不好說吧！

3

快說啦！
那不然是計算什麼的咧？

4

你真的那麼想知道嗎？

1

這裡是原始部落的狩獵區。

2

我見識過他們射箭的技術，也不怎麼樣嘛！哈哈哈……

3

射了半天連一隻鳥都射不到！真是笨喔！

4

1

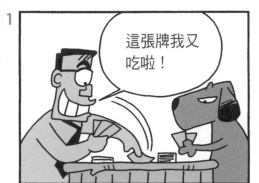

這張牌我又吃啦！

2

奇怪！我有好牌的時候，他怎麼都會知道？

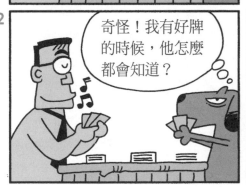

3

4

牠又有好牌了……

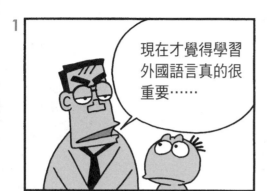

1

現在才覺得學習外國語言真的很重要……

2

不學會怎麼樣咧？

會死！

3

有……有那麼嚴重嗎!?

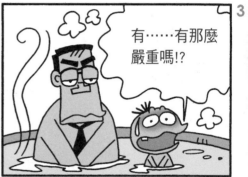

4

有！
…他們的「熄火」要怎麼說呀？

我太聰明了！
披假鹿皮擠鹿
奶……嘿嘿嘿！

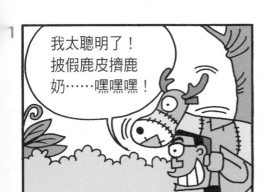

2

ㄅ！

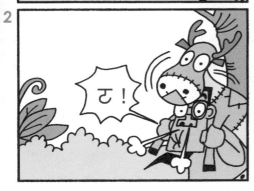

3

噓～～
走開！
走開！去！

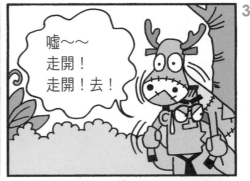

4

＋－×÷◎×

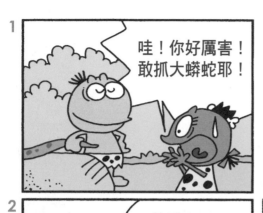

1. 哇！你好厲害！敢抓大蟒蛇耶！

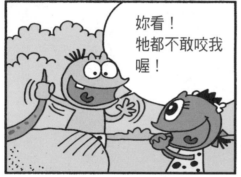

2. 妳看！牠都不敢咬我喔！

3. 哇！蒜頭，你好勇敢喔！

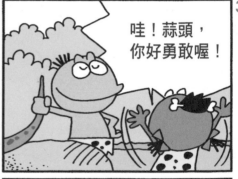

4. ＋－＊＆％＃！每次都趁我吞蛋的時候把馬子……

1
天然SPA好舒服喔！

2

3
蒜頭！你怎麼啦？

啊！

4

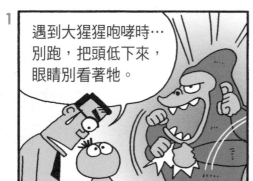

1 遇到大猩猩咆哮時…別跑，把頭低下來，眼睛別看著牠。

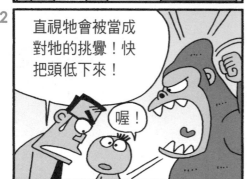

2 直視牠會被當成對牠的挑釁！快把頭低下來！

喔！

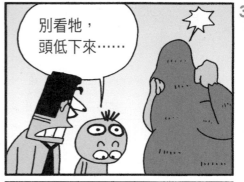

3 別看牠，頭低下來……

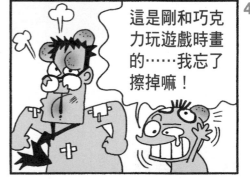

4 這是剛和巧克力玩遊戲時畫的……我忘了擦掉嘛！

1

巧克力，嘰哩呱啦
他們抓到獵物啦！

2

放心啦！
等一下獵物就會跑掉了
啦！每次都這樣……

3

為什麼？

4

是我先抓到
的！是我！

Q 為什麼？你知道嗎？

蜘蛛為什麼不會被自己的絲絆住？

1

嘿嘿……在陷阱上鋪土掩飾！

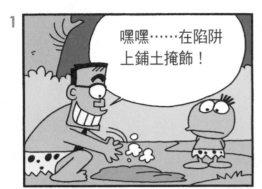

2

爸，動物們很聰明的，牠們會看出來的啦！

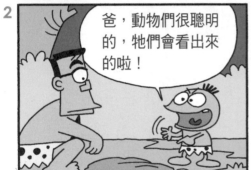

3

嗯……得想個更聰明的辦法……

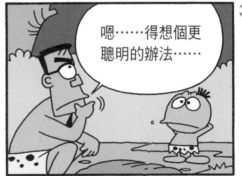

4

這不是陷阱！真的！

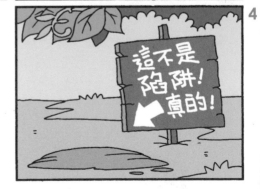

A

獵物之所以被捕獲，是因為蜘蛛網富有黏性的關係，蜘蛛本身則因為足部會滲出油分，所以不會被網絆住。如果將蜘蛛的足部用汽油或其他揮發油擦過，再放回網上，一開始還是會被黏住的。

1

+-*/-++_)*&^%
!@#$%^&*(*((

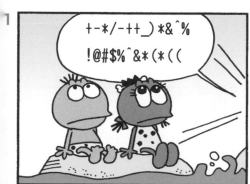

2

為什麼牠的笑話都
這麼冷啊？

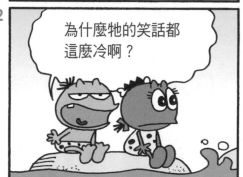

3

可能和牠來的地方
有關係吧！

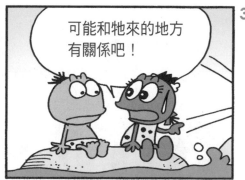

4

從前⋯⋯
從前⋯⋯

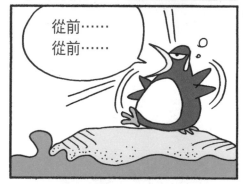

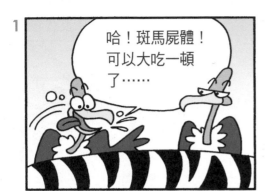

哈！斑馬屍體！可以大吃一頓了……

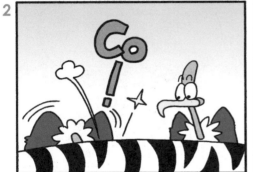

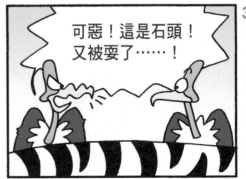

可惡！這是石頭！又被耍了……！

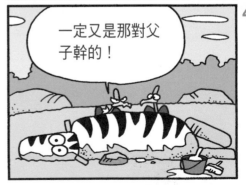

一定又是那對父子幹的！

2

爸！
你這樣做，
牠會很不舒
服的！

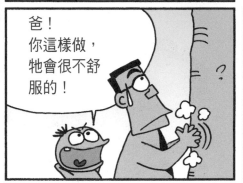

我是好心耶！
牠那麼愛睡覺，
要是掉下來怎麼
辦？

3

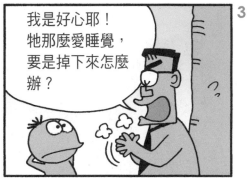

#$%^&*+

4

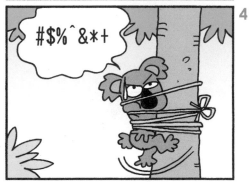

1

亂來！
你要到懸崖飛!?
太危險了！

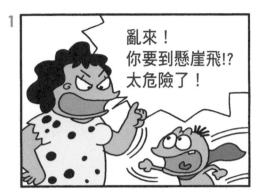

2

是誰教你披披風
就可以飛的？

你爸呢？
怎麼沒有阻止你
這愚蠢的行為？

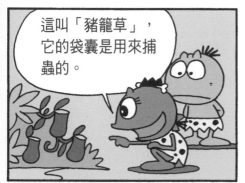

這叫「豬籠草」，它的袋囊是用來捕蟲的。

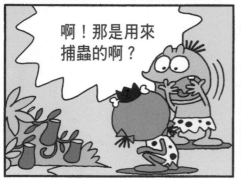

啊！那是用來捕蟲的啊？

我剛剛在那邊尿尿的時候，也有很多這種植物……

怎麼啦？

3

%＊十－

4

1

你老往野外跑，
看你被蚊子叮得
全身都是的……

2

人家待在屋子裡
會很無聊耶！

你爸也真是的！
不會照顧你別被
蚊子叮嗎？

4

我已經盡力
了……

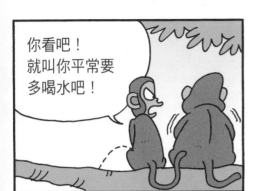

你看吧！
就叫你平常要
多喝水吧！

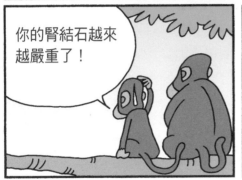

你的腎結石越來
越嚴重了！

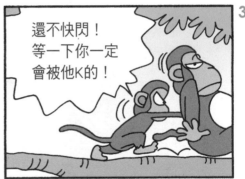

還不快閃！
等一下你一定
會被他K的！

1 每次敵人看到我都笑我，一點都不怕我……

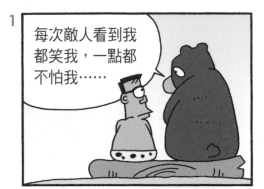

2 你這是基因突變造成的紋路異常。

沒關係，對自己要有信心！

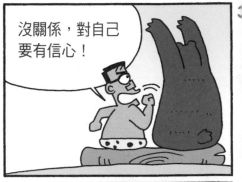

要有信心！要有信心！

4

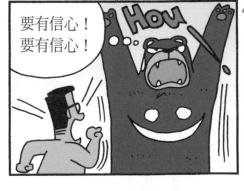

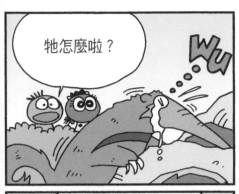

牠怎麼啦？

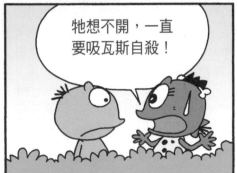

牠想不開，一直要吸瓦斯自殺！

這地方哪來的瓦斯呀？

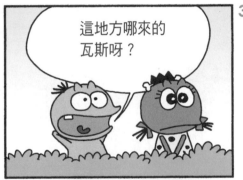

吸～

Q 為什麼？你知道嗎？

如果把螞蟻從一〇一大樓丟下來，牠會死嗎？

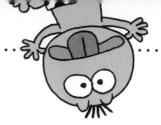

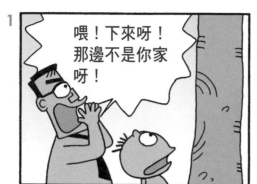

喂！下來呀！那邊不是你家呀！

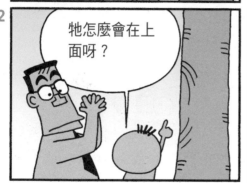

牠怎麼會在上面呀？

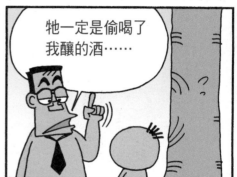

牠一定是偷喝了我釀的酒……

A

答案是螞蟻會安全地著地。因為螞蟻是屬於外骨骼動物，身體包覆著堅硬的外殼，再加上螞蟻的體重又輕，不致產生重力加速度，空氣又會形成一定的阻力。所以，即使把螞蟻從一〇一大樓那麼高的地方往下丟，牠們也能安全地著地。

1

爸，你畫這燕子要幹嘛呀？

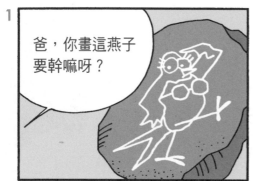

2

你懂什麼！這是要收集燕窩用的……

3

你不是說燕窩是燕子用口中分泌的黏液做的嗎？這樣要怎麼收集呢？

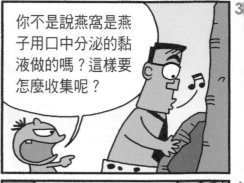

4

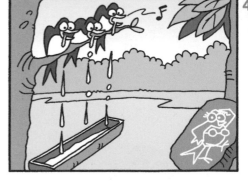

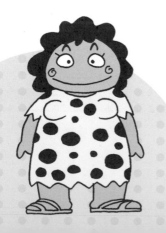

1

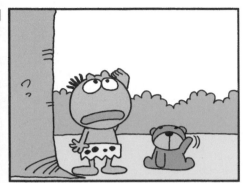

2

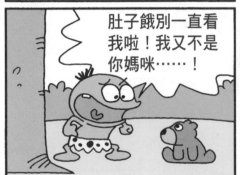

肚子餓別一直看
我啦！我又不是
你媽咪⋯⋯！

3

好啦、好啦！
看在你迷路的份
上⋯⋯

⋯⋯

4

哪⋯⋯你喜歡
的蜂蜜⋯⋯

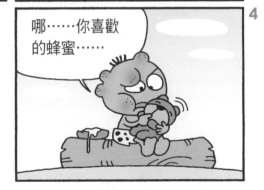

1

好啦！我幫你們的名字都取好啦！

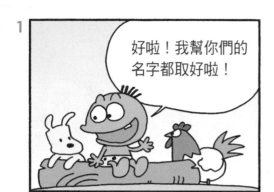

2

你對你的名字有意見？

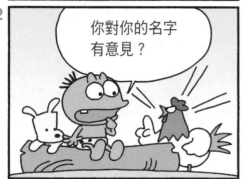

3

喂！你的名字可是很先進、很流行的耶！

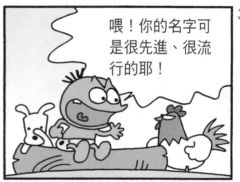

4

好，那你告訴我「手雞」這名字有什麼不好？

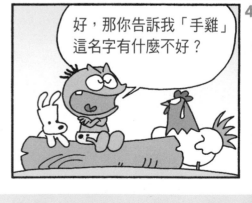

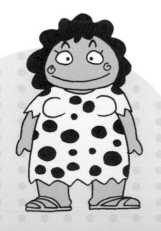

哇啊！
熊的爪痕也在
進化了……！

爪痕不就只代表
地盤而已嗎？

3

是沒錯。不過牠們在
管理地盤方面越來越
系統化了………

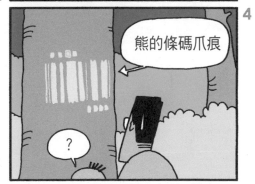

4

熊的條碼爪痕

?

1

哪有尿急還一定要在樹下才尿的！

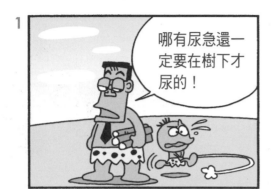

2

那你自己想辦法！

人家習慣在樹下尿尿啊！

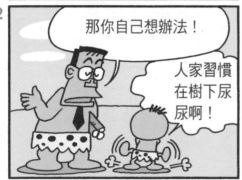

你在做什麼？

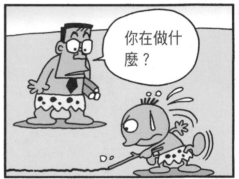

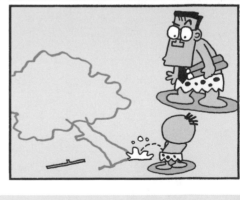

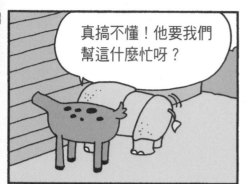

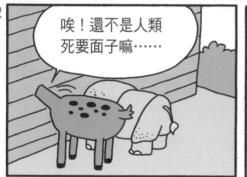

1
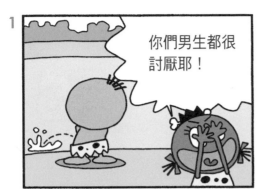
你們男生都很討厭耶！

2
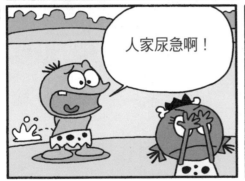
人家尿急啊！

3
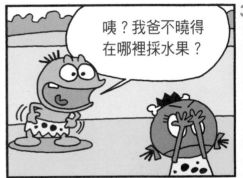
咦？我爸不曉得在哪裡採水果？

4
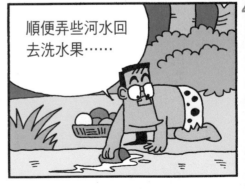
順便弄些河水回去洗水果……

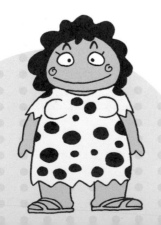

1

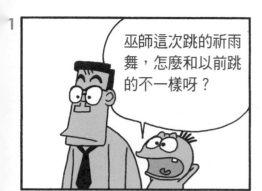

巫師這次跳的祈雨舞，怎麼和以前跳的不一樣呀？

2

他說上次是小旱災揮揮手就行了，這次是大旱災就不一樣了……

3

他說看這樣跳，會不會能感動天神降下大雨！

4

Q 為什麼？你知道嗎？
怎麼知道家裡的貓有沒有把主人瞧扁？

1

傳說，犀牛有森林
救火隊之稱……

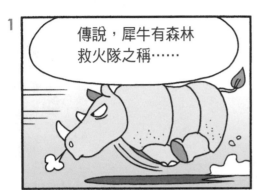

2

牠們看到火，就會
本能的要滅火。

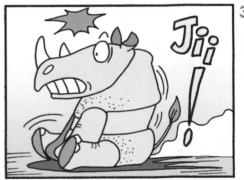

3

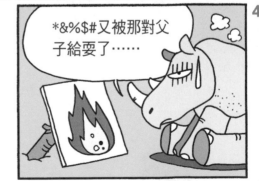

4

*&%$#又被那對父
子給耍了……

A

野貓排便後，會因為防衛本能用沙蓋住糞便，因為臭味強烈的貓糞會暴露自己的巢穴，招致危險。如果
貓感覺到附近有強勢的生物，就會更仔細地掩埋自己的糞便。所以如果你家裡的貓便便後沒有埋起來，
不是因為牠覺得安心，而是你被自己家的貓瞧扁了。

1 我們是好朋友，有件事想跟你說！

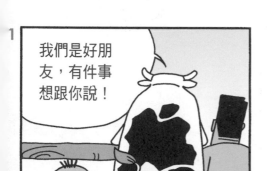

2 你儘管說！

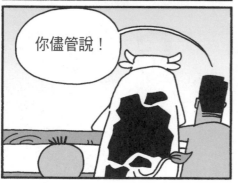

3 你要好好管管你這小鬼……　？

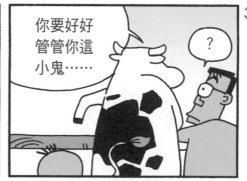

4 別每次看到我都是這種表情！

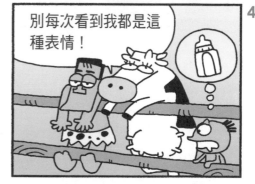

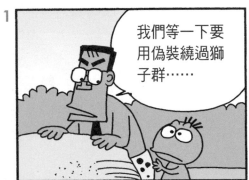

1 我們等一下要用偽裝繞過獅子群……

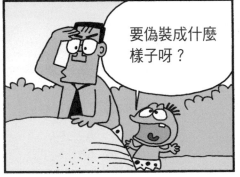

2 要偽裝成什麼樣子呀？

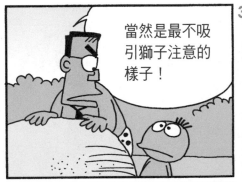

3 當然是最不吸引獅子注意的樣子！

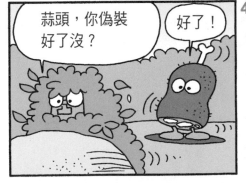

4 蒜頭，你偽裝好了沒？

好了！

1 原始部落都有紋身的文化

我要保佑身體健康的圖案。

2 我要保佑我人身安全的圖案！

3 紋好了嗎？

4 快好了……

1
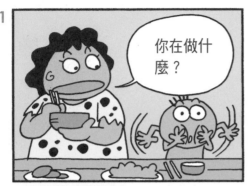

你在做什麼？

2
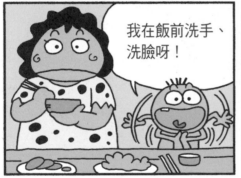

我在飯前洗手、洗臉呀！

3
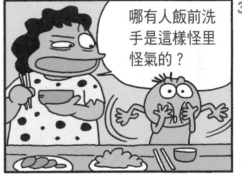

哪有人飯前洗手是這樣怪里怪氣的？

4
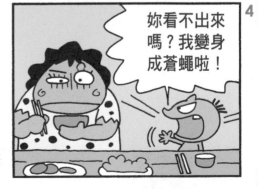

妳看不出來嗎？我變身成蒼蠅啦！

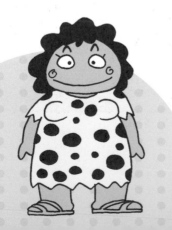

1

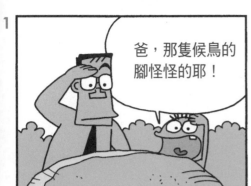

爸,那隻候鳥的腳怪怪的耶!

2

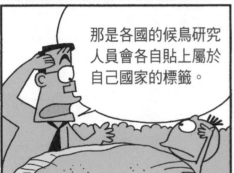

那是各國的候鳥研究人員會各自貼上屬於自己國家的標籤。

3

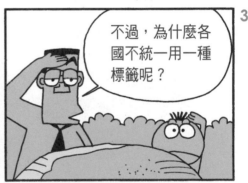

不過,為什麼各國不統一用一種標籤呢?

4

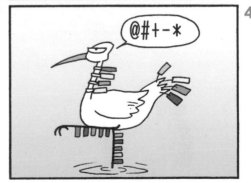

@#+−*

1

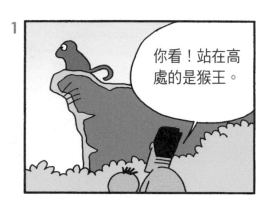

你看！站在高處的是猴王。

2

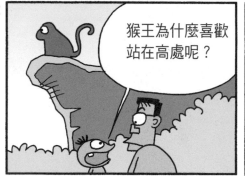

猴王為什麼喜歡站在高處呢？

3

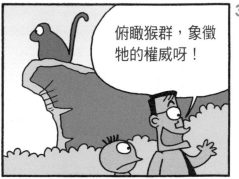

俯瞰猴群，象徵牠的權威呀！

4

45

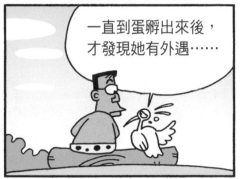

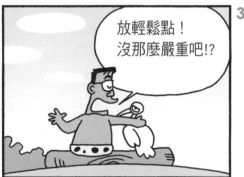

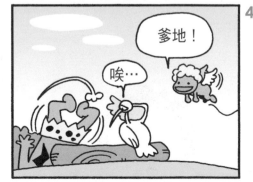

1

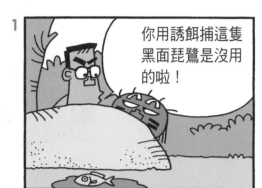

你用誘餌捕這隻黑面琵鷺是沒用的啦！

2

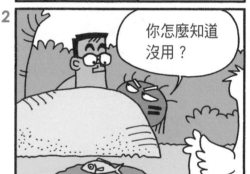

你怎麼知道沒用？

3

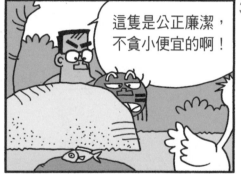

這隻是公正廉潔，不貪小便宜的啊！

4

看牠的臉就知道了啦！

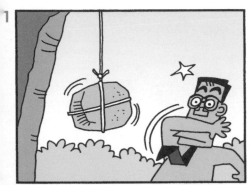

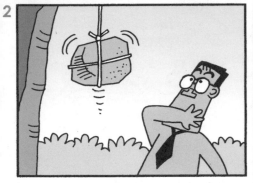

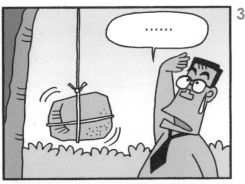

......

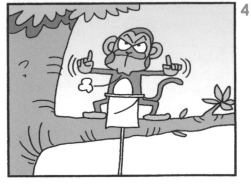

Q 為什麼？你知道嗎？

魚會溺死嗎？

1
每次到手的獵物都吃不到！

2
就叫你放棄那個習慣的咩！

3
喂！那是我多年來堅持的儀式耶！

4
你不聽！你看吧，又跑掉了吧！

A

聽起來或許會讓你覺得很不可思議，但這卻是千真萬確的事。我們都知道魚靠著鰓在水中呼吸，牠們在游動時必須張開口讓水進入鰓中，讓氧氣從水中進入血液。如果一般的魚潛到太深的海底，強大的水壓會讓鰓無法張開，魚就會窒息，不由自主的往下沉，最後溺死。

1
哈哈！我太聰明了！總算把求救信送出去了！

2
奇怪？沒有紙和信鴿，怎麼送信咧？

3
我是用海豚送信，天才吧!?

4
＋&*%＃求救信！刻石碑+*#＆%

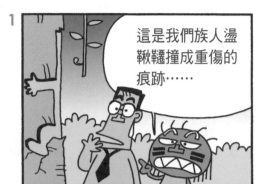

1　這是我們族人盪鞦韆撞成重傷的痕跡……

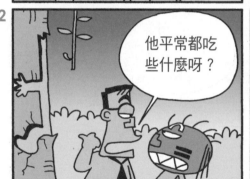

2　他平常都吃些什麼呀？

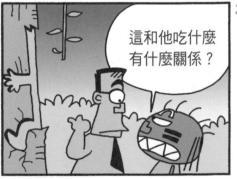

3　這和他吃什麼有什麼關係？

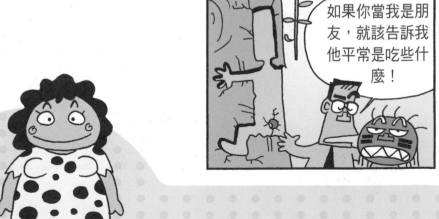

4　如果你當我是朋友，就該告訴我他平常是吃些什麼！

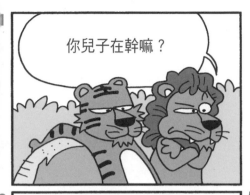

你兒子在幹嘛？

這小子我真的不曉得該認為他是天才，還是蠢蛋！

我們有尖牙利爪追殺獵物，展現虎類的威猛！

他……竟然只喜歡做陷阱……！

1

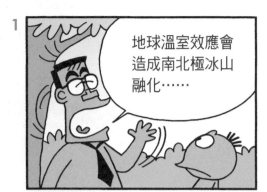

地球溫室效應會造成南北極冰山融化……

2

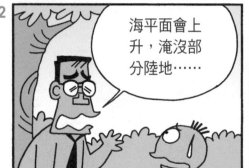

海平面會上升，淹沒部分陸地……

3

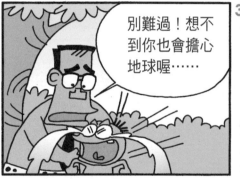

別難過！想不到你也會擔心地球喔……

4

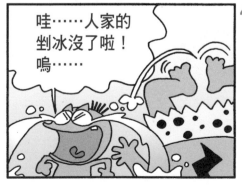

哇……人家的剉冰沒了啦！嗚……

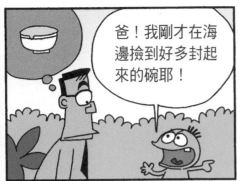

爸！我剛才在海邊撿到好多封起來的碗耶！

2

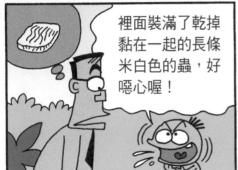

裡面裝滿了乾掉黏在一起的長條米白色的蟲，好噁心喔！

3

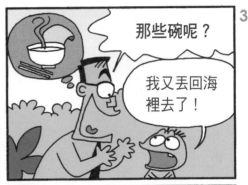

那些碗呢？

我又丟回海裡去了！

4

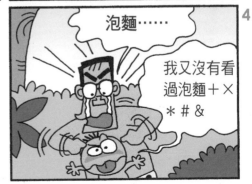

泡麵……

我又沒有看過泡麵＋×＊＃＆

1 先將樹枝等距離插好⋯⋯

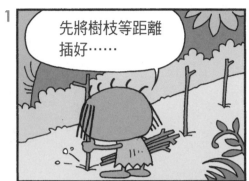

2 再去抓一些螢火蟲!

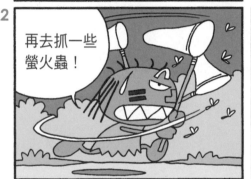

3 你在幹嘛?

我在幫部落設計「路燈」呀!

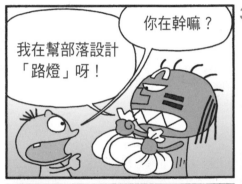

4

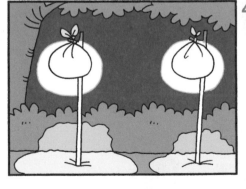

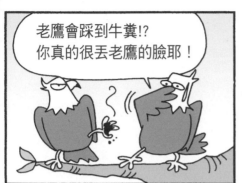

2
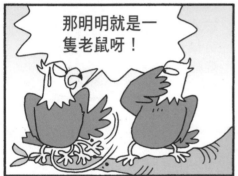

3
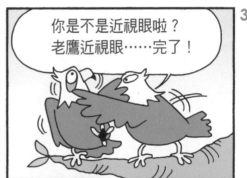

4
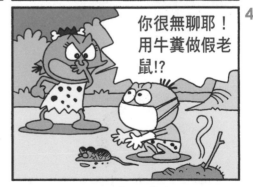

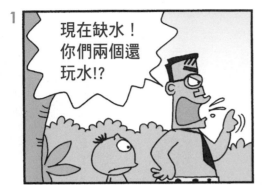

現在缺水！你們兩個還玩水!?

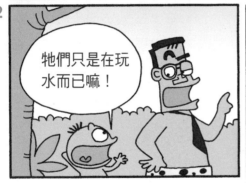

牠們只是在玩水而已嘛！

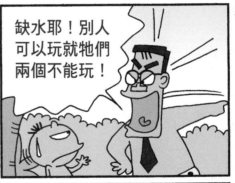

缺水耶！別人可以玩就牠們兩個不能玩！

這兩個會污染水源……

Buu......

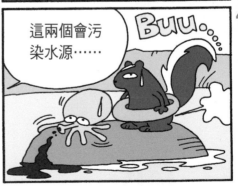

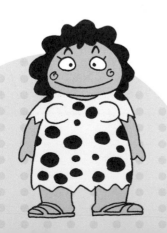

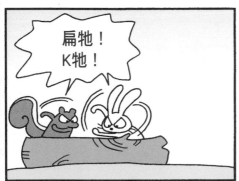

扁牠！
K牠！

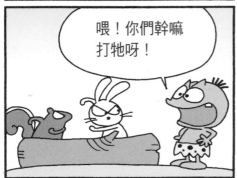

2

喂！你們幹嘛打牠呀！

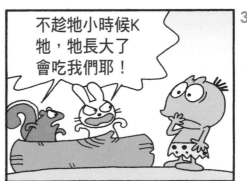

3

不趁牠小時候K牠，牠長大了會吃我們耶！

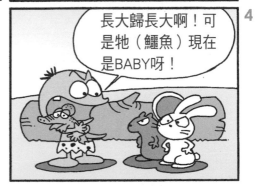

4

長大歸長大啊！可是牠（鱷魚）現在是BABY呀！

為什麼？你知道嗎？

Q 什麼鳥可以倒退飛行？

1

泰山爸爸這樣子很過分耶!

2

他這樣等於像在收保護費嘛!

3

算了……就投一粒果子休息吧!附近的樹枝都被他砍掉了……

4

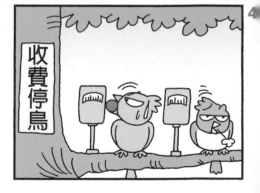

收費停鳥

A

答案是蜂鳥。蜂鳥的體型和蜜蜂相似,以採花蜜為生。牠可以做出一種叫做「空中靜止」的動作。蜂鳥的翅膀一秒中可以揮動七十至八十下,速度非常快。所以牠們不需停留在花上就能吸食花蜜,接著便可以朝後飛行。不過蜂鳥只能倒飛極短的距離,不可能連飛幾公尺遠。

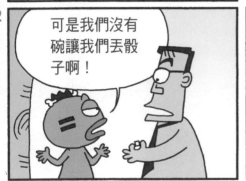

來玩賭骰子吧？

可是我們沒有碗讓我們丟骰子啊！

Gi Gi

想一下辦法……

四、五、六呀！

1

你拿桶子要做什麼？

擠羊奶呀！

2

我沒看過擠羊奶需要把羊綁成這樣子的！

你們又不教我怎麼擠，我怕牠會亂動呀！

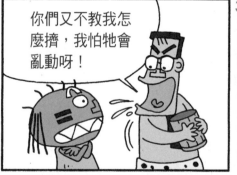

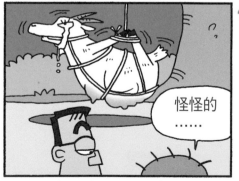

怪怪的……

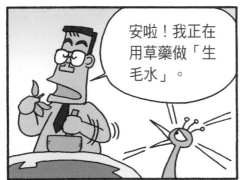

安啦！我正在用草藥做「生毛水」。

想不到孔雀也有脫毛的問題……

你做的「生毛水」有效嗎？

相信我！我幾天前就開始做實驗了。

1

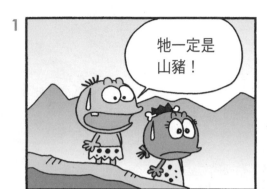

牠一定是山豬！

2

哇！你好聰明喔！我沒教你，你就知道啦!?

3

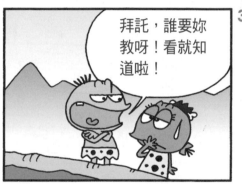

拜託，誰要妳教呀！看就知道啦！

4

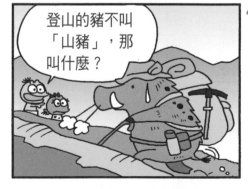

登山的豬不叫「山豬」，那叫什麼？

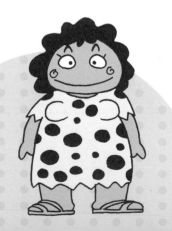

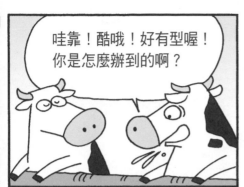

哇靠！酷哦！好有型喔！你是怎麼辦到的啊？

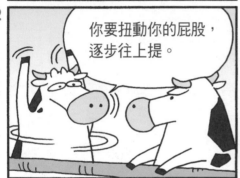

你要扭動你的屁股，逐步往上提。

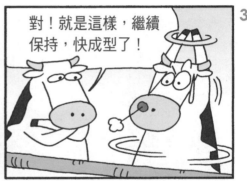

對！就是這樣，繼續保持，快成型了！

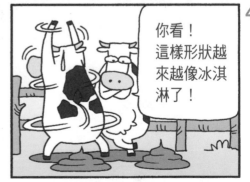

你看！這樣形狀越來越像冰淇淋了！

1

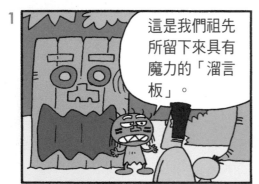

這是我們祖先所留下來具有魔力的「溜言板」。

2

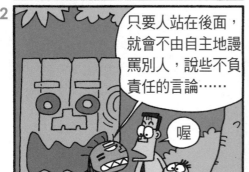

只要人站在後面，就會不由自主地謾罵別人，說些不負責任的言論……

喔

3

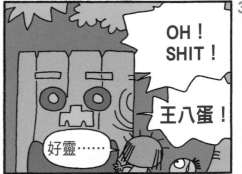

OH！SHIT！

王八蛋！

好靈……

4

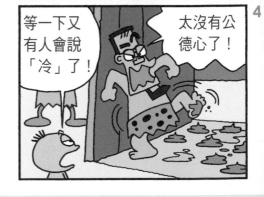

等一下又有人會說「冷」了！

太沒有公德心了！

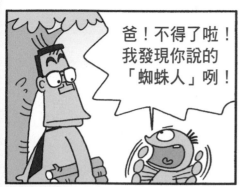

爸！不得了啦！我發現你說的「蜘蛛人」咧！

那只是我年輕時看的科幻漫畫而已……不是真的。

快啦！我沒有騙你！真的，我帶你去看！

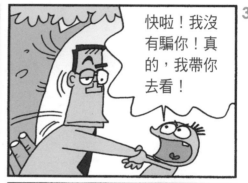

你看，「吃豬人」吧！你相信了吧！

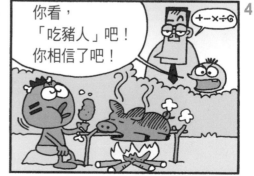

1

天氣真的是太熱了……

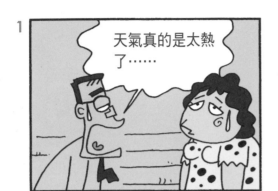

2

他又在幹嘛啦？

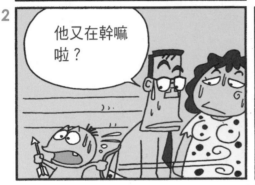

還不都是你！自從你對他說過后羿射日的故事，每到天氣熱的時候，他就會想起你說的故事……

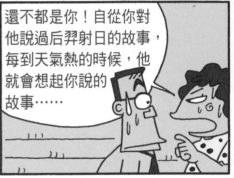

射掉它真的會涼快些嗎？

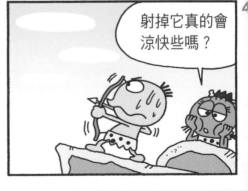

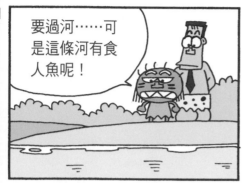

要過河……可是這條河有食人魚呢！

2 哈！我想到一個辦法了！

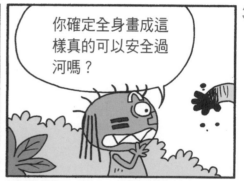

3 你確定全身畫成這樣真的可以安全過河嗎？

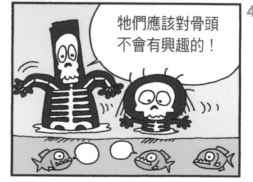

4 牠們應該對骨頭不會有興趣的！

Q 為什麼？你知道嗎？

鳥睡著後為什麼不會從樹上掉下來？

1

用石頭擦撞會產生火花，可以生火喔！

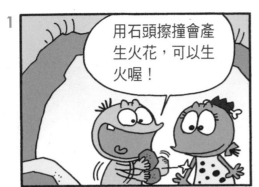

2

……

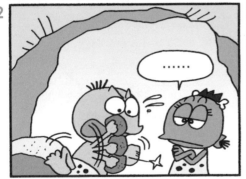

3

這是什麼爛石頭！真搞不懂這不能起火的石頭我爸還留著幹什麼！

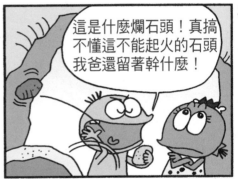

4

嗚……我的超級綠寶石呢？怎麼不見啦!?嗚……

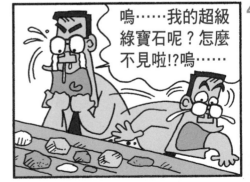

A

鳥的腳部可以彎成〈字形，雙腳彎曲時，位於腳底的腱就會往上拉，腳趾就會自然抓住樹枝。再加上自己的體重，讓牠們即使在無意識的狀態，也可以牢牢抓住樹枝。這樣一來，即使睡著了也不會掉下來。

1

天呀！那傢伙是怎麼辦到的呀？

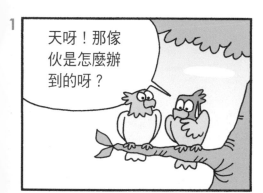

2

他是修行者，苦修很久了，所以能站在那裡。

3

這種危險動作凡夫俗子可別學呀！

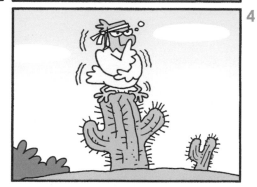

4

1. 他又在幹嘛啦？

2. 巫師在用心電感應打電話幫我們向外界求救呀！

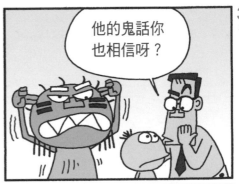

3. 他的鬼話你也相信呀？

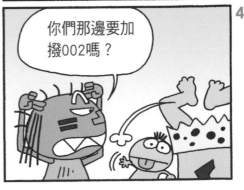

4. 你們那邊要加撥002嗎？

1

哈,你想不想看我的發明呀?

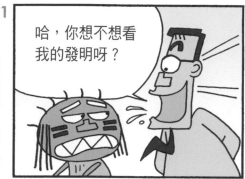

2

怎麼一副愁眉苦臉的樣子呀?

唉!

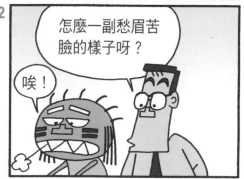

3

聽說文明社會在擅改基因並複製生命,人類搶走神的工作時也就是世界末日到了……

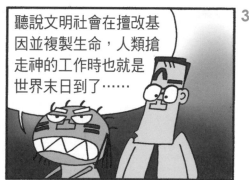

4

對了!你剛剛說要給我看什麼呀?

……

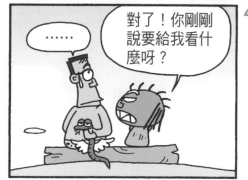

1
我以前是個王子，遭到詛咒才變成青蛙。

2
只要找到一位公主吻我，我就可以變回王子了。

3
拜託你行行好，幫我這個忙好嗎？

4
這年頭會說人話的青蛙可比王子值錢多了！

＋－＊&#

1

你老喜歡這樣做！損人又不利己，你真變態！

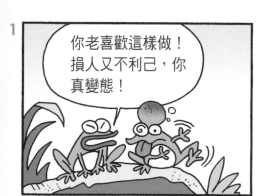

2

沒辦法……我總是克制不住自己呀！

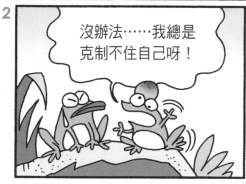

3

當人跨過牠時，牠總是會……

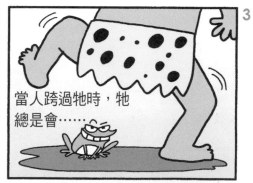

4

+-@#$+_*

奮力一躍。

YA！ YA！

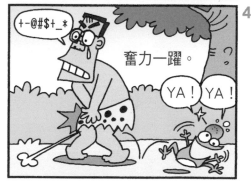

1

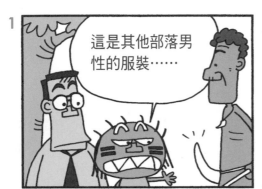

這是其他部落男性的服裝⋯⋯

2

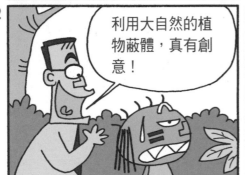

利用大自然的植物蔽體,真有創意!

3

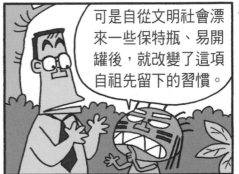

可是自從文明社會漂來一些保特瓶、易開罐後,就改變了這項自祖先留下的習慣。

4

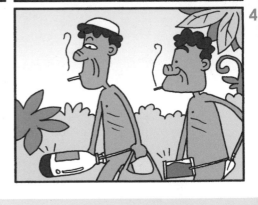

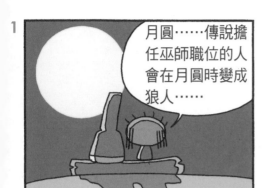

1

月圓……傳說擔任巫師職位的人會在月圓時變成狼人……

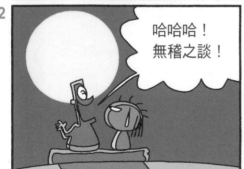

2

哈哈哈！無稽之談！

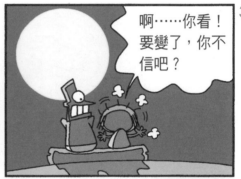

3

啊……你看！要變了，你不信吧？

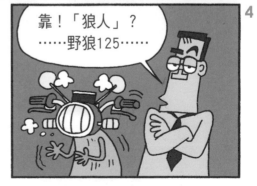

4

靠！「狼人」？……野狼125……

1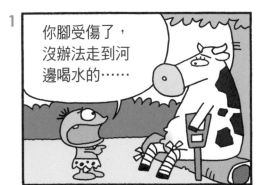

你腳受傷了，沒辦法走到河邊喝水的……

2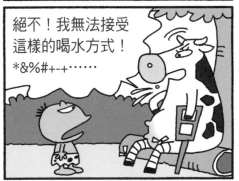

絕不！我無法接受這樣的喝水方式！*&%#+-+……

3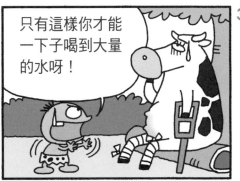

只有這樣你才能一下子喝到大量的水呀！

4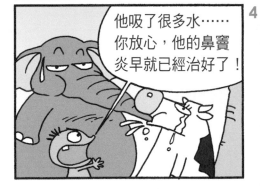

他吸了很多水……你放心，他的鼻竇炎早就已經治好了！

1

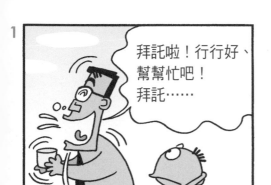

拜託啦！行行好、
幫幫忙吧！
拜託……

2

爸！你幹嘛一直
求牠呀？有什麼
非要牠幫的？

3

難得在海邊撿
到船難漂來的
罐頭……

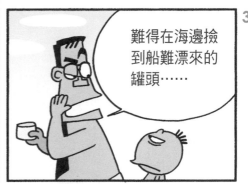

4

借牠的牙齒當
開罐器用……

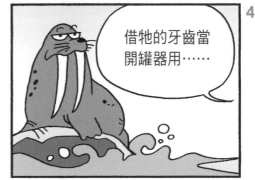

Q 為什麼？你知道嗎？

為什麼鴨子從水裡出來羽毛卻不會濕呢？

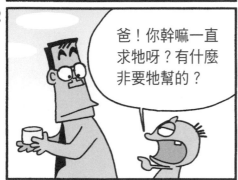

1

我們只有一個地球，不能再任意地破壞她了……

2

所以我們要愛護她對嗎!?

3

對！你答對了！聰明喔！

……

4

問題是……地球那麼大，我要怎麼保護她呀？

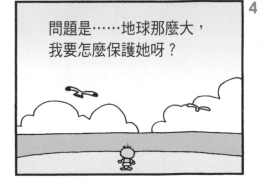

A

那是因為鴨子的羽毛上有許多油脂的關係。在鴨子的尾部有個會經常分泌出油脂的皮脂腺，鴨子平常會用牠的嘴巴把油脂均勻地塗在羽毛上，也因為這樣，水就沒有辦法和鴨子的身體直接接觸。

1
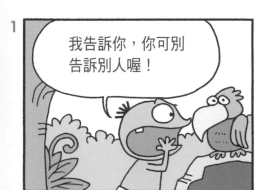
我告訴你，你可別告訴別人喔！

2
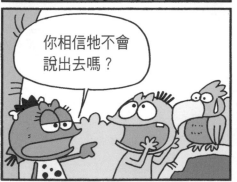
你相信牠不會說出去嗎？

3
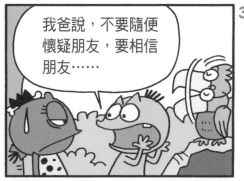
我爸說，不要隨便懷疑朋友，要相信朋友……

4

+-#@&*+_*

1 荒島上的商業行為是用貝殼，以物易物進行……

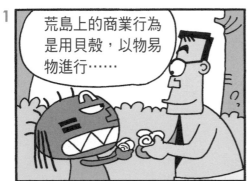

2 奇怪？上回你付給我的貝殼都不見了！

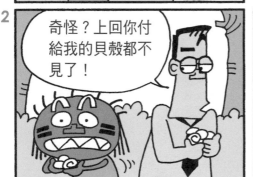

3 怎麼會呢？一定是你亂放！

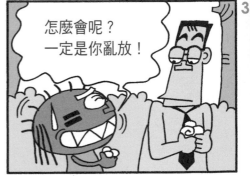

4 巫師的貝殼中都寄居著他訓練成會爬回家的寄居蟹。

Go home！

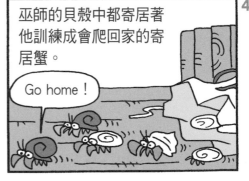

1

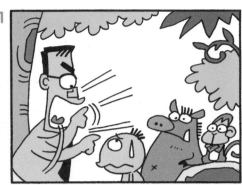

2

泰山爸爸在罵小孩，你幹嘛難過啊？

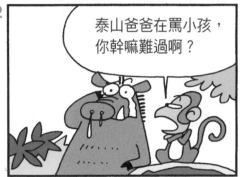

3

你不懂啦！蒜頭被罵……我「感同身受」啊！

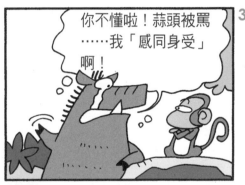

4

你怎麼笨得像豬一樣呀！你是豬腦袋呀？

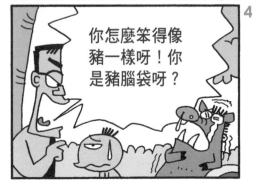

1

失眠可以想像數著一隻隻從你頭上躍過的羊呀！

2

怎麼那麼多羚羊啊？

3

2301…… 2302 ……

4

2400……數了更睡不著……

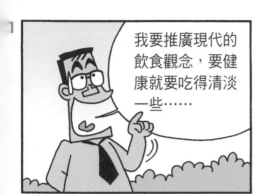

1 我要推廣現代的飲食觀念,要健康就要吃得清淡一些⋯⋯

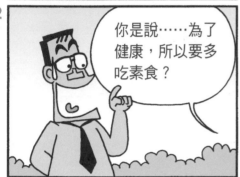

2 你是說⋯⋯為了健康,所以要多吃素食?

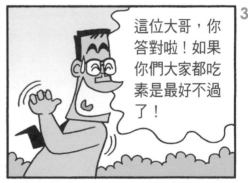

3 這位大哥,你答對啦!如果你們大家都吃素是最好不過了!

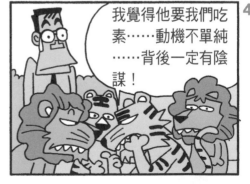

4 我覺得他要我們吃素⋯⋯動機不單純⋯⋯背後一定有陰謀!

1

爸，我在海邊撿到的，這是什麼呀？

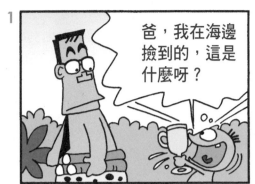

2

這是獎盃，它象徵著榮譽及光榮的紀錄，它可是人人追求的榮耀呀！

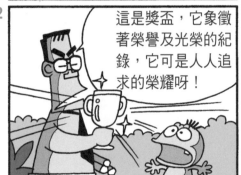

3

那在這荒島上，它有什麼用處呢？

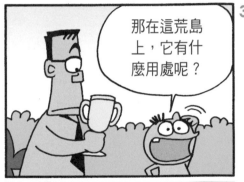

4

夜壺（尿壺）

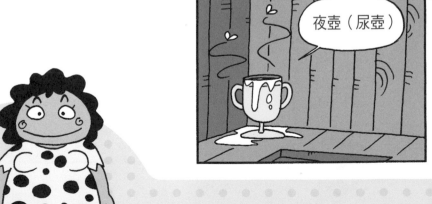

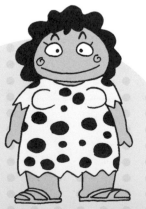

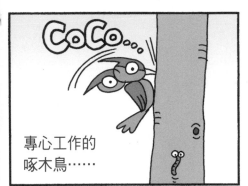

專心工作的
啄木鳥……

2

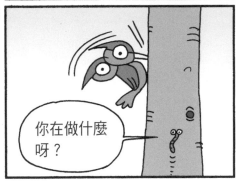

你在做什麼
呀？

3

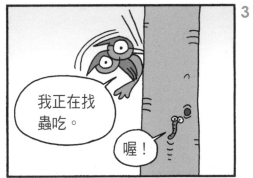

我正在找
蟲吃。

喔！

4

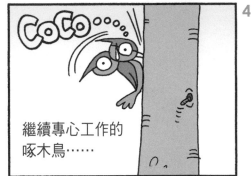

繼續專心工作的
啄木鳥……

1

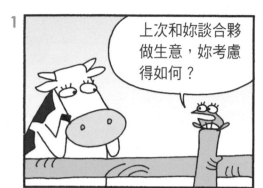

上次和妳談合夥做生意，妳考慮得如何？

2

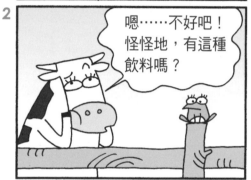

嗯……不好吧！怪怪地，有這種飲料嗎？

3

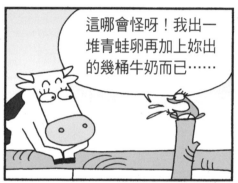

這哪會怪呀！我出一堆青蛙卵再加上妳出的幾桶牛奶而已……

4

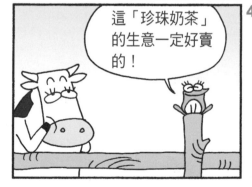

這「珍珠奶茶」的生意一定好賣的！

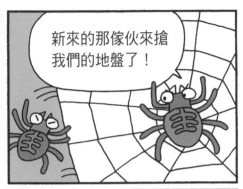

新來的那傢伙來搶我們的地盤了！

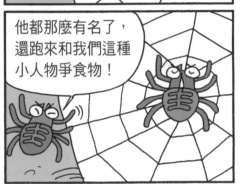

2

他都那麼有名了，還跑來和我們這種小人物爭食物！

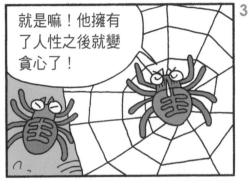

3

就是嘛！他擁有了人性之後就變貪心了！

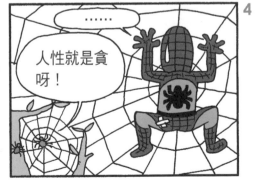

4

‥‥‥

人性就是貪呀！

為什麼？你知道嗎？

Q

牙齒長在舌頭上的生物是什麼？

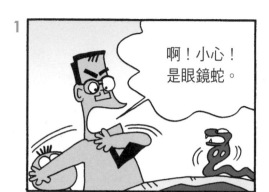

1 啊！小心！是眼鏡蛇。

2 小心別被牠咬到，牠可是出口會傷人的！

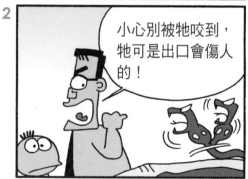

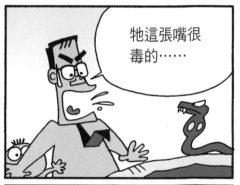

3 牠這張嘴很毒的……

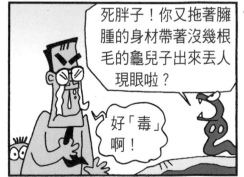

4 死胖子！你又拖著臃腫的身材帶著沒幾根毛的龜兒子出來丟人現眼啦？

好「毒」啊！

A

其實這種長在舌頭上的牙齒，叫做「齒舌」，大部分的軟體動物，像貝類或是蝸牛都有齒舌，蝸牛的舌頭上就長著上萬個牙齒。齒舌可以伸出口外刮取食物，牠後方的膜帶還可以不斷地分泌物質，製造補充新的牙齒。

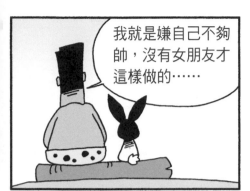

我就是嫌自己不夠帥，沒有女朋友才這樣做的……

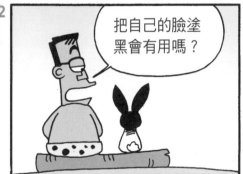

把自己的臉塗黑會有用嗎？

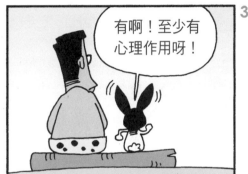

有啊！至少有心理作用呀！

突然間有種自己將會擁有眾多美女陪伴的感覺……

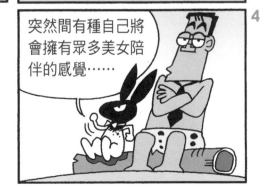

1

你都啄不到蟲，是因為你老是啄錯了樹幹！

2

你一定要找那種外表看起來很好，其實裡面都被蟲吃光腐朽了的地方。

3

外表很好，裡面腐朽的地方……

4

#$@+-*&%

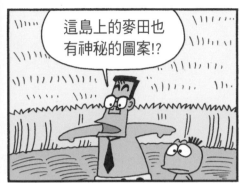

這島上的麥田也有神秘的圖案!?

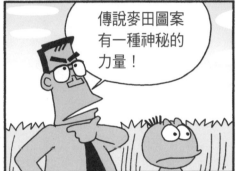

2

傳說麥田圖案有一種神秘的力量！

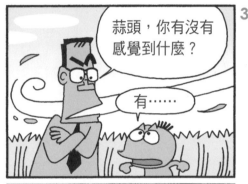

3

蒜頭，你有沒有感覺到什麼？

有⋯⋯

4

臭臭的⋯⋯

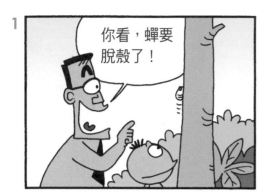

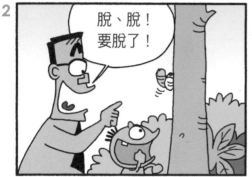

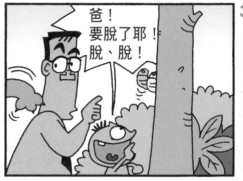

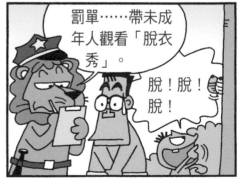

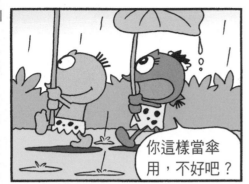

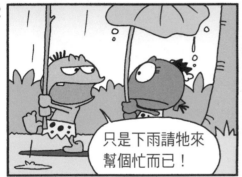

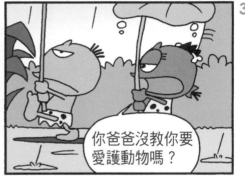

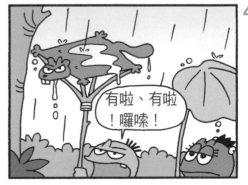

1

你幹嘛那麼自卑呀？

2

還不都是基因突變害的！

3

你也和其他斑馬一樣是黑白兩色呀！

4

可是我一直有種感覺，覺得自己好像是囚犯一樣！

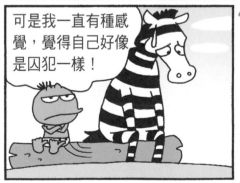

前面的吊橋我先走過去。

不行！我們要先過橋！

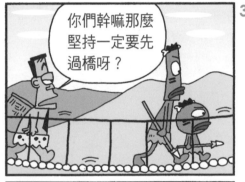

你們幹嘛那麼堅持一定要先過橋呀？

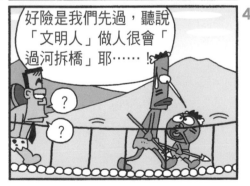

好險是我們先過，聽說「文明人」做人很會「過河拆橋」耶⋯⋯！

？

？

1

你要帶你訓練的猴子去拔椰子呀？

2

是呀！我們正要去拔椰子。

3

他們真聰明，會想到利用猴子幫他們爬樹去拔椰子。

4

靠！

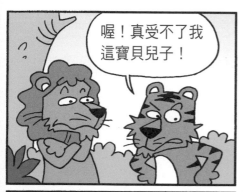

喔！真受不了我這寶貝兒子！

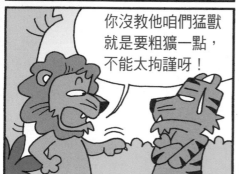

你沒教他咱們猛獸就是要粗獷一點，不能太拘謹呀！

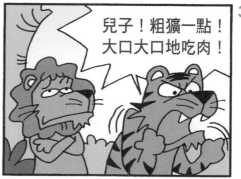

兒子！粗獷一點！大口大口地吃肉！

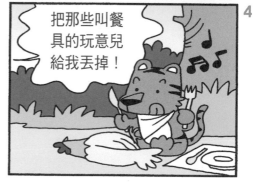

把那些叫餐具的玩意兒給我丟掉！

Q 為什麼？你知道嗎？

為什麼蘿蔔煮熟以後會變成透明的？

1
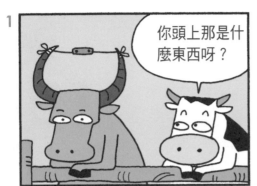

你頭上那是什麼東西呀？

2
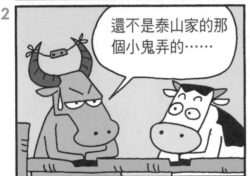

還不是泰山家的那個小鬼弄的……

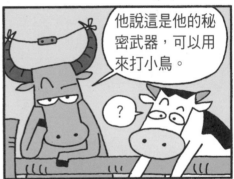

他說這是他的秘密武器，可以用來打小鳥。

？

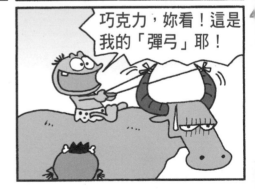

巧克力，妳看！這是我的「彈弓」耶！

Ａ

這是因為蘿蔔裡面的空氣所致。蘿蔔內部有無數的小孔，表面有許多凹凸，光線會反射，呈現白色。用水煮後，水分進入小孔和凹凸中，擠出所有的空氣，反射現象消失，光線進入蘿蔔內部，所以變成半透明狀。

1

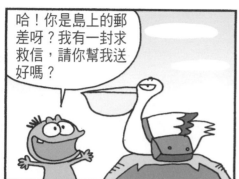

哈!你是島上的郵差呀?我有一封求救信,請你幫我送好嗎?

2

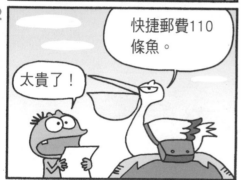

快捷郵費110條魚。

太貴了!

3

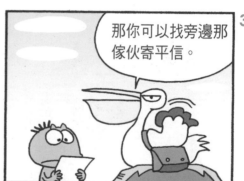

那你可以找旁邊那傢伙寄平信。

4

1

這隻臭鼬在幹嘛呀？

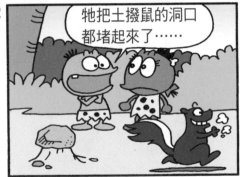

2

牠把土撥鼠的洞口都堵起來了⋯⋯

3

只留下一個唯一的通風口。

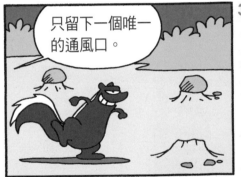

4

因為土撥鼠上回搶地盤得罪了牠⋯⋯

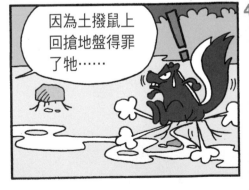

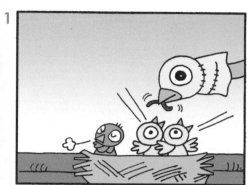

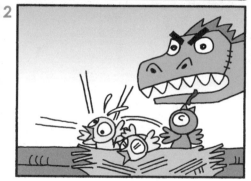

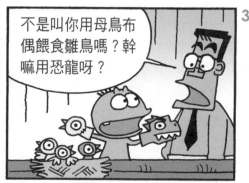

不是叫你用母鳥布偶餵食雛鳥嗎？幹嘛用恐龍呀？

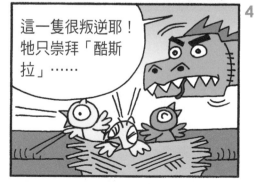

這一隻很叛逆耶！牠只崇拜「酷斯拉」……

1 這檳榔樹上的猴子怎麼啦？有點怪怪地耶！

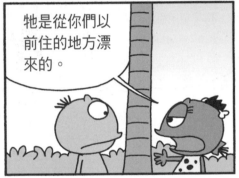

2 牠是從你們以前住的地方漂來的。

3 牠說以前養牠的主人是開「檳榔攤」的！

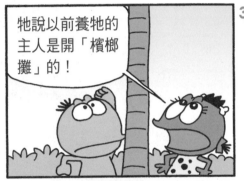

4

1

你們族人抓電鰻幹嘛？

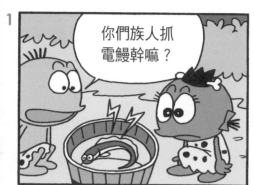

2

？ ？

燙頭髮呀！

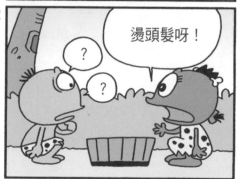

3

Zi

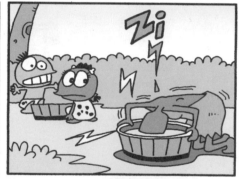

4

燙好了……

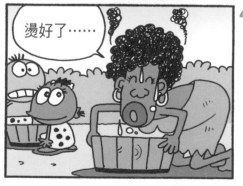

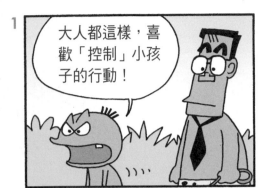

1

大人都這樣，喜歡「控制」小孩子的行動！

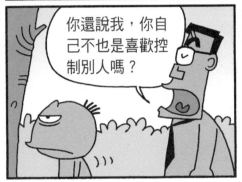

2

你還說我，你自己不也是喜歡控制別人嗎？

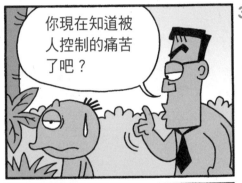

3

你現在知道被人控制的痛苦了吧？

4

＋−＊#%$

1

你為什麼都固定在這家人的屋頂上大便啊？

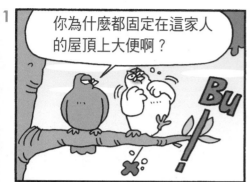

2

嗯……因為這家人上回用彈弓打我+-@#$%&！

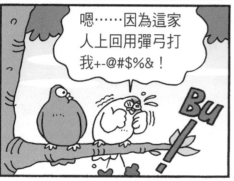

3

那這和你一直在他們家屋頂大便有啥關係呀？

4

嗯……我發誓有一天我要用大便的重量，壓垮他們家的屋頂！

1 根據我多年狩獵的經驗，在草質不佳的季節，千萬別從獵物的後面攻擊……

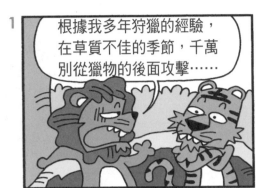

2 這有啥關係呀？我才不信你的鬼話！

3 不信？你可以去試試看呀！

4 草質不佳，斑馬一受驚嚇就會拉肚子。

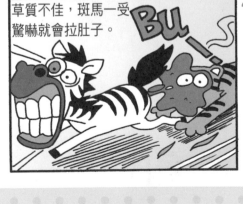

1
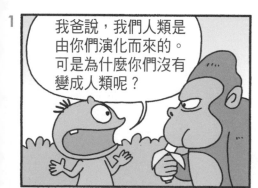
我爸說，我們人類是由你們演化而來的。可是為什麼你們沒有變成人類呢？

2
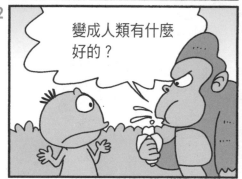
變成人類有什麼好的？

3
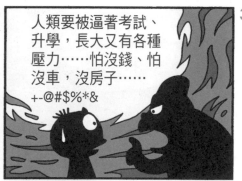
人類要被逼著考試、升學，長大又有各種壓力……怕沒錢、怕沒車，沒房子……+-@#$%*&

4
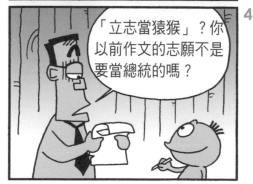
「立志當猿猴」？你以前作文的志願不是要當總統的嗎？

為什麼？你知道嗎？

Q 古代的人都用什麼當廁紙？

1

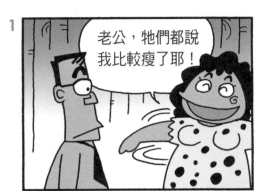

老公，牠們都說我比較瘦了耶！

2

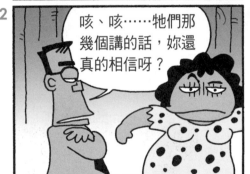

咳、咳……牠們那幾個講的話，妳還真的相信呀？

3

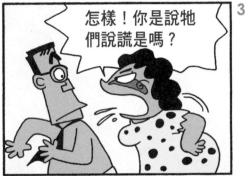

怎樣！你是說牠們說謊是嗎？

4

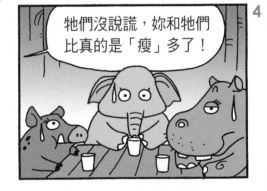

牠們沒說謊，妳和牠們比真的是「瘦」多了！

A

你認為上廁所用衛生紙是理所當然的嗎？可是以前全世界有三分之二以上的人不用紙，那他們都用什麼呢？在印度、印尼，用的是手和水；在沙烏地阿拉伯，用的是手和沙，沙漠裡的沙很細柔、乾燥，黏在屁股上也會很快掉下來。至於中國河北、河南、非洲乾熱帶草原區則用草繩。日本用草；地中海希臘附近，以前都用柔軟的海綿。

1
如果森林大火，我身陷火海，你們會來救我嗎？

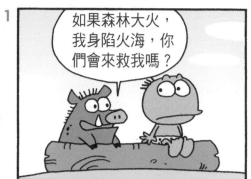

2
當然會呀！

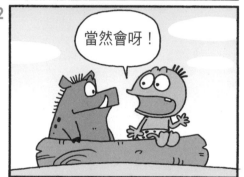

3
哇！感動了ㄟ！我就知道你們是我的好朋友！

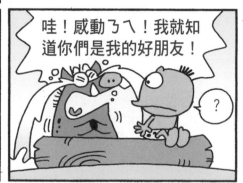

4
那是因為我爸不喜歡吃「碳烤」的豬！

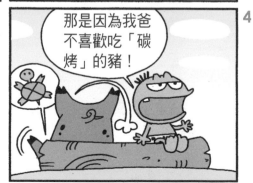

1
喂……這是我發現的神燈！咱們發財囉！

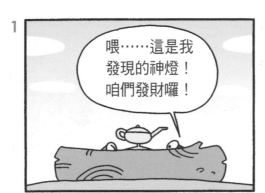

2
神燈？要怎麼發財呀？

3
只要用手摩擦神燈，就會出現燈怪來實現你任何的願望喔！

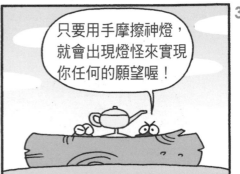

4
問題是……一定要用「手」摩擦嗎？

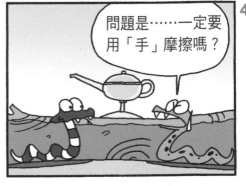

1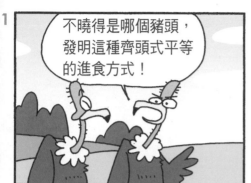
不曉得是哪個豬頭，發明這種齊頭式平等的進食方式！

2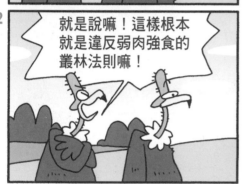
就是說嘛！這樣根本就是違反弱肉強食的叢林法則嘛！

3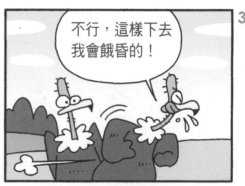
不行，這樣下去我會餓昏的！

4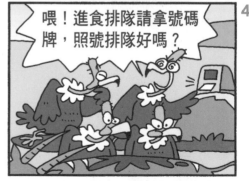
喂！進食排隊請拿號碼牌，照號排隊好嗎？

1

真的！我一直把你當朋友的。

2

可是我爸爸說，你們只有在看到敵人的時候才會這樣子的！

3

請你相信我……我現在是興奮才這樣的，我從來沒交過朋友……

4

真的嗎!?

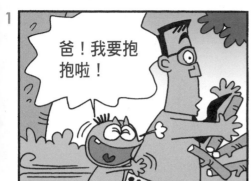

爸！我要抱抱啦！

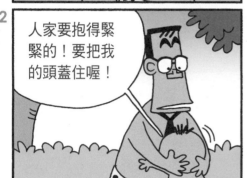

人家要抱得緊緊的！要把我的頭蓋住喔！

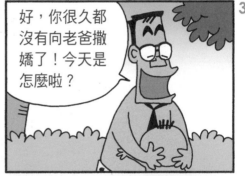

好，你很久都沒有向老爸撒嬌了！今天是怎麼啦？

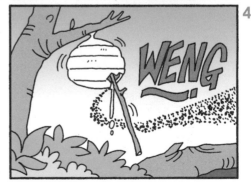

WENG~

1

哈！在海邊撿到漂來的啤酒！

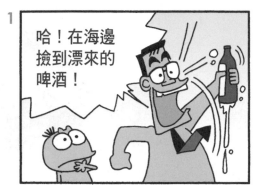

2

可是……這瓶蓋要怎麼打開呀？

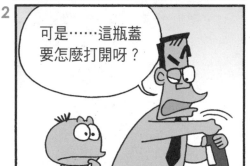

3

可以找孔雀來呀！

干孔雀什麼事呀？

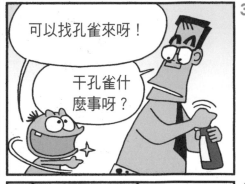

4

你不是說孔雀會開「瓶」嗎？

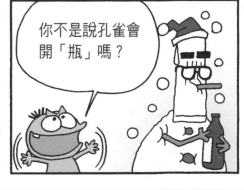

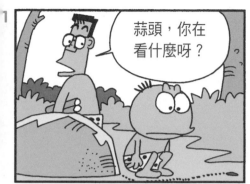

蒜頭,你在看什麼呀?

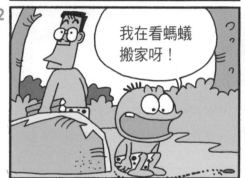

我在看螞蟻搬家呀!

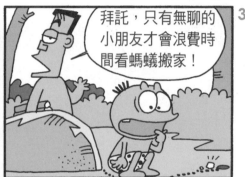

拜託,只有無聊的小朋友才會浪費時間看螞蟻搬家!

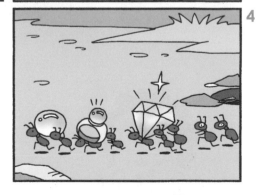

1

在叢林深處，哪裡找得到水呀？

2

請問哪裡有水喝？水！水！

3

牠知道！太好了！

4

+-*@#$*

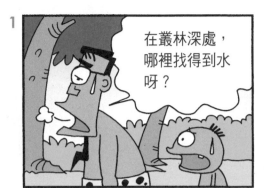

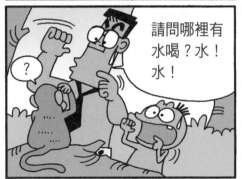

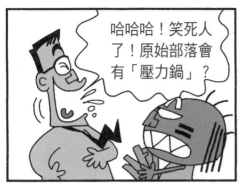

哈哈哈！笑死人了！原始部落會有「壓力鍋」？

2

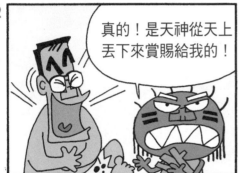

真的！是天神從天上丟下來賞賜給我的！

3

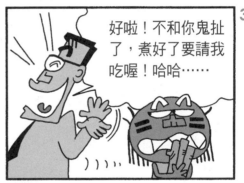

好啦！不和你鬼扯了，煮好了要請我吃喔！哈哈……

4

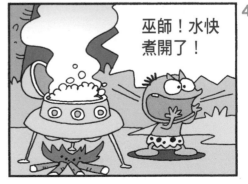

巫師！水快煮開了！

Q 為什麼？你知道嗎？

動物園裡的熊會冬眠嗎？

1

巧克力，我帶妳去賞楓葉好不好？

2

為什麼要賞楓葉呀？

3

我媽媽說，在楓葉飄落的步道下散步，會很浪漫喔！

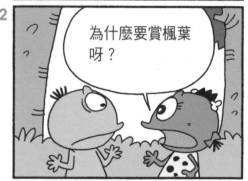

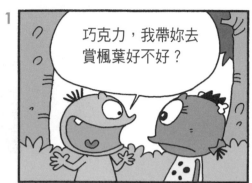

4

蒜頭把植物搞錯了。

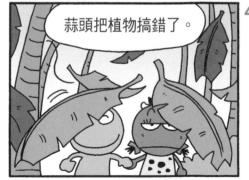

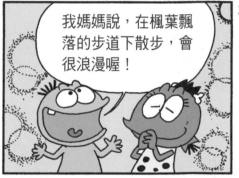

A

熊要冬眠是因為冬天無法取得足夠的食物，所以必須保持在睡眠狀態，避免消耗能量，以順利渡過冬天。野生的熊會在秋天大量進食，累積皮下脂肪，在冬眠期間，皮下脂肪就成為牠們的能量來源。動物園的熊則不然，因為動物園在冬天也會提供牠們食物，所以牠們不必在秋天時大吃，增加皮下脂肪厚度，因此到了冬天，身體機能也就不會切換成冬眠狀態。

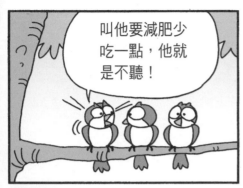

叫他要減肥少吃一點，他就是不聽！

2

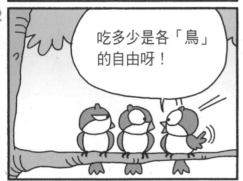

吃多少是各「鳥」的自由呀！

3

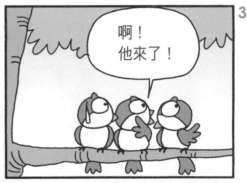

啊！他來了！

4

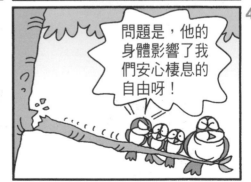

問題是，他的身體影響了我們安心棲息的自由呀！

1

你要相信自己呀！

2

爸，你一直在勸這隻啄木鳥幹嘛呀？

3

牠一直很沒自信，不相信自己與生俱來的本能！

什麼本能呀？

4

啄樹木是不會腦震盪的⋯⋯

121

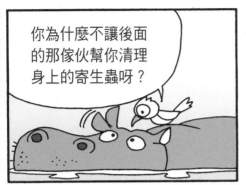

你為什麼不讓後面的那傢伙幫你清理身上的寄生蟲呀？

2

牠每次都會啄到我的眼睛和舌頭！痛死我了！

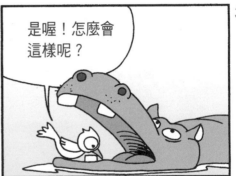

3

是喔！怎麼會這樣呢？

4

……

1 小心！這是虎穴，我們要繞道而行！

2 你怎麼知道這一定是老虎的洞穴？

3 你沒有看到這洞穴是藍色的嗎？

？

4 古人說：「BLUE」虎穴，焉得虎子。

好冷喔！

族人都歧視胖子，他們說在物資貧乏的叢林中，我竟然還能吃的這麼胖！

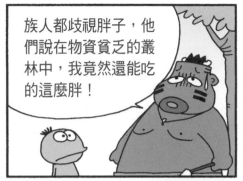

2

唉呦！我不會歧視你的啦！胖又不犯法！

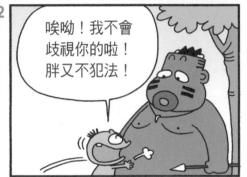

3

對了！你能不能繞那邊的路到對面呢？別堅持跟著我嘛！

?

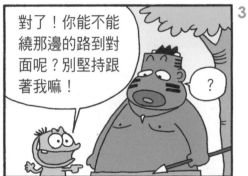

4

為什麼？

……

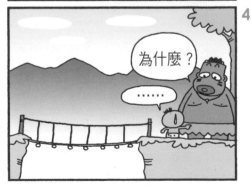

1

巫師說，這裡保證有很多魚……可是釣了半天，一隻也沒有！

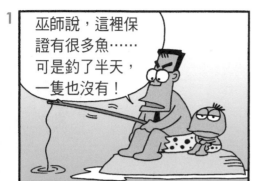

2

巫師說的話，你不是說不能相信的嗎？

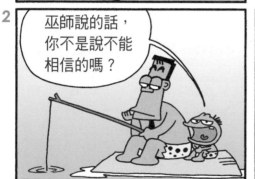

3

可是……他說是真的。他要吃魚都會來這裡的呀！

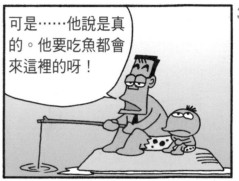

4

魚罐頭

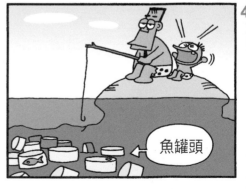

1

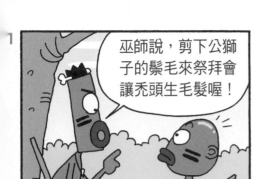

巫師說，剪下公獅子的鬃毛來祭拜會讓禿頭生毛髮喔！

2

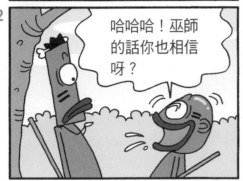

哈哈哈！巫師的話你也相信呀？

喔哈哈！就是有你這種傻蛋才會相信這種鬼話！

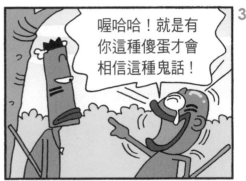

3

4

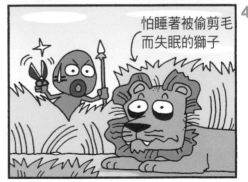

怕睡著被偷剪毛而失眠的獅子

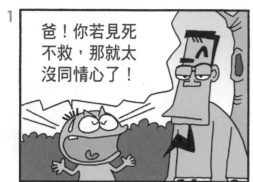

1. 爸！你若見死不救，那就太沒同情心了！

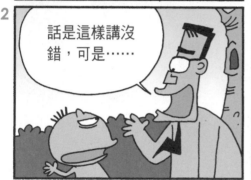

2. 話是這樣講沒錯，可是……

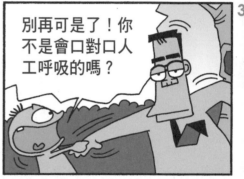

3. 別再可是了！你不是會口對口人工呼吸的嗎？

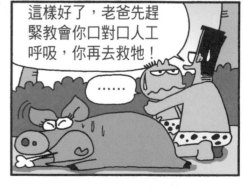

4. 這樣好了，老爸先趕緊教會你口對口人工呼吸，你再去救牠！……

你爸是不是不正常呀？
美人魚找他聊天，他竟
然會想打瞌睡？

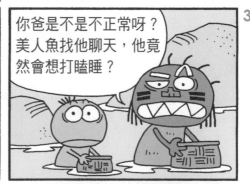

※美人魚也有
　男的

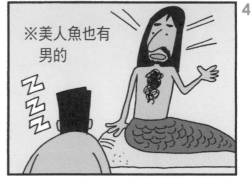

Q 為什麼？你知道嗎？

為什麼工蜂會對蜂后言聽計從？

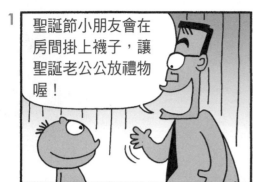

1 聖誕節小朋友會在房間掛上襪子，讓聖誕老公公放禮物喔！

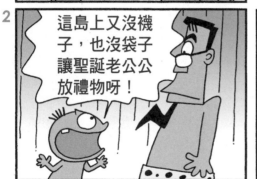

2 這島上又沒襪子，也沒袋子讓聖誕老公公放禮物呀！

放心，你聰明的老爸已經幫你準備好袋子放禮物了。 **3**

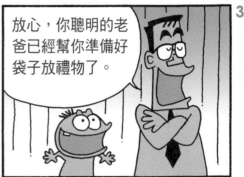

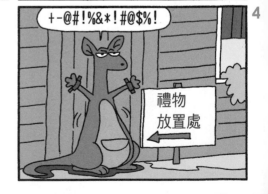

4 +-@#!%&*!#@$%!

禮物放置處 ←

A

在蜂巢中，工蜂負責照顧蜂后的起居。大家常會好奇，為什麼工蜂會對蜂后言聽計從？原因是蜂后會分泌一種蜂王費洛蒙（又稱蜂王質），是工蜂們的最愛，牠們會不斷前往舔食，再互相哺餵。而蜂后所分泌的這種蜂王質，還能抑制工蜂培養新蜂后。

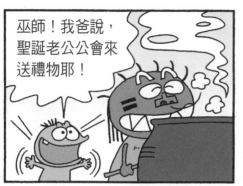

巫師！我爸說，
聖誕老公公會來
送禮物耶！

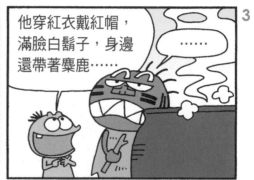

2 喔，那很好啊！
他長什麼樣子？
這樣他來的時候
我好通知你。

3 他穿紅衣戴紅帽，
滿臉白鬍子，身邊
還帶著麋鹿……
……

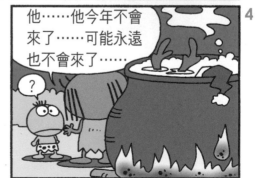

4 他……他今年不會
來了……可能永遠
也不會來了……
？

1

牠們發起愛心捐款活動……怪怪地!

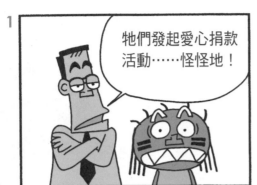

2

不會呀,有什麼好怪的!叢林中的動物一起響應,這樣很好啊!

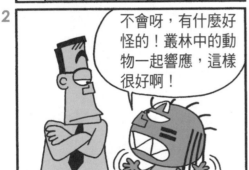

3

還是因為我科學常識的成見?

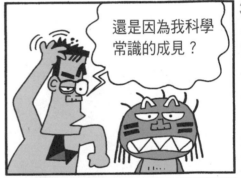

4

這幾個傢伙都是「冷血動物」耶!?

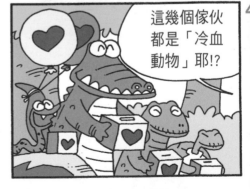

1

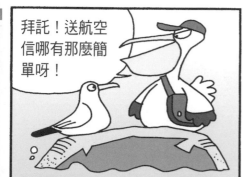
拜託！送航空信哪有那麼簡單呀！

2

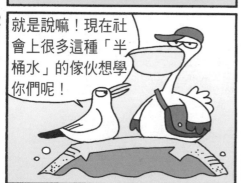
就是說嘛！現在社會上很多這種「半桶水」的傢伙想學你們呢！

3

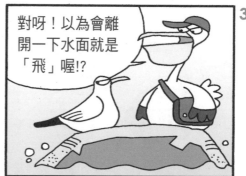
對呀！以為會離開一下水面就是「飛」喔!?

4

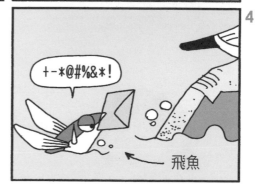
+-*@#%&*！

飛魚

1

各個細腰豐臀……
喔！我最愛了！

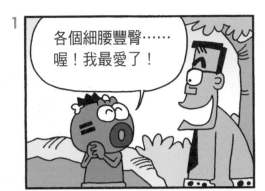

2

快！哪裡可以看得
到？快帶我去看？

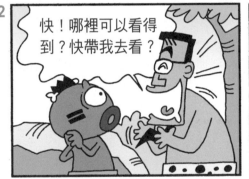

3

想不到你也喜歡呀！

廢話！只要是男人，
誰不喜歡呀？

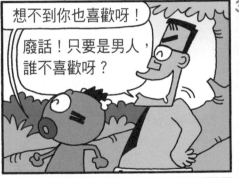

4

你看，這些是
我養的蜜蜂。
各個細腰豐
臀，喔……

＋－@#$
*&%！！

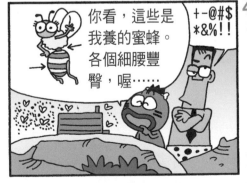

1
嗚……我們的肝一定是生病了！

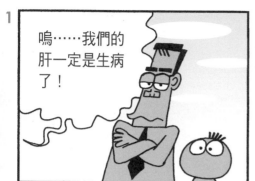

2
夠了！早跟你們兩個說過了，那只是廣告詞而已！

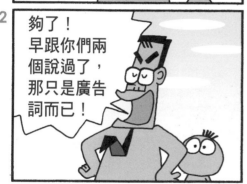

3
你別安慰我們了！不然……我們怎麼都是黑白的？

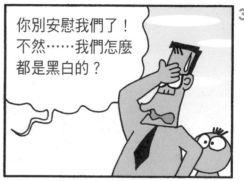

4
肝若不好，人生是黑白的。肝若是好，人生是彩色的。

＋－＊#@

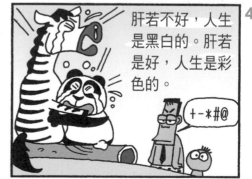

1

叫！快給我叫！快叫！

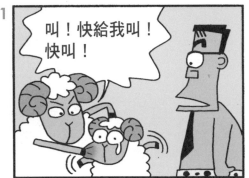

2

喂！牠可是你兒子耶，幹嘛欺負牠？

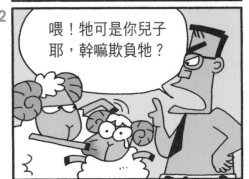

3

他從小就不開口叫……讓我這個做父親的很自責！

？

？

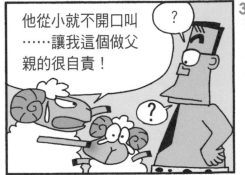

4

你沒聽過，「羊」子不「叫」父之過嗎？

好冷！

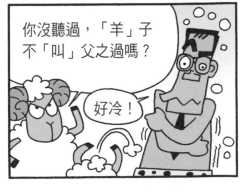

1
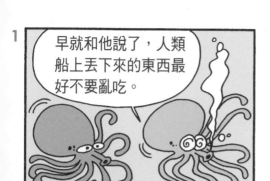
早就和他說了，人類船上丟下來的東西最好不要亂吃。

2
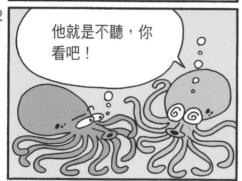
他就是不聽，你看吧！

3
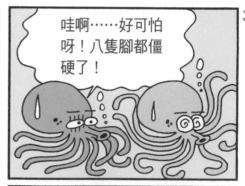
哇啊⋯⋯好可怕呀！八隻腳都僵硬了！

4
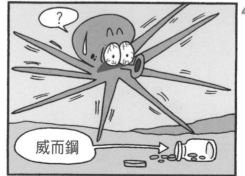
威而鋼

1

我登山會迷路受困都是你害的！

？

2

這……關我什麼事呀？

3

還不都是你在部落裡推行垃圾分類造成的！

？ ？

4

以前迷路只要跟著垃圾走，就一定可以下山，現在垃圾都沒有了，很容易迷路耶！

可回收　　一般垃圾

1
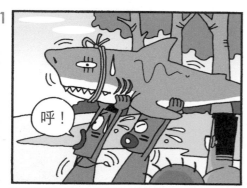
呼！

2
他們要把網到的鯊魚抬去哪裡呀？
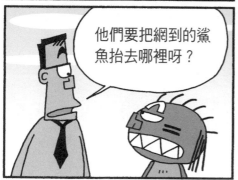

3
因為我們認為牠是會吃人的惡靈的代表，所以要懲罰牠……
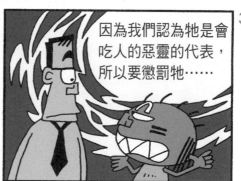

4
我們決定把牠丟到海裡去，淹死牠！
天呀！
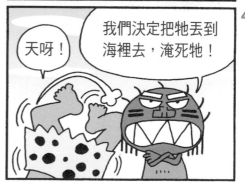

Q 為什麼？你知道嗎？

魚總是在水中游來游去的，眼睛從來沒有閉過，牠們都不用睡覺嗎？

1

為什麼每次我們一起去偷摘芒果，都要我頂罪？

2

大人不都是說，你是專門替人家受過的嗎？

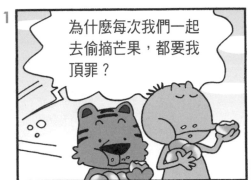

3

不公平！你們的成語亂改人家的名字，把我給害慘了！+-@#$%*

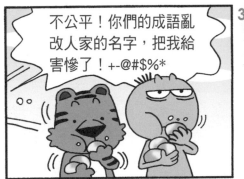

4

人家的名字不是「戴最高」啦！……嗚……

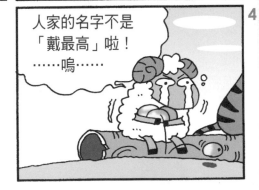

A

因為魚的眼部構造比較特別，牠們沒有眼皮，所以不論牠是醒著的，還是睡著了，眼睛永遠是睜開的；再加上魚在睡覺的時候並不用躺下來，而是在水中以靜止不動的狀態進行睡眠，所以我們便誤以為魚是不用睡覺的。下次如果看到魚靜止不動，只有鰓規律地開合時，就是牠們在睡覺喔！

1
爸……你在叢林推行微笑運動很奇怪耶！

2
怎麼會呢？大家微笑能增進叢林和諧的氣氛呀！

3
我才不覺得有什麼和諧的氣氛呢！

4
嘻……蒜頭，早安呀！

1

咕嚕咕嚕、咕嚕咕嚕！

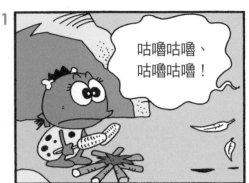

2

喂！蒜頭你不是要烤玉米的嗎？幹嘛一直打牠呀？

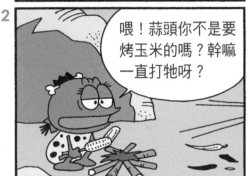

3

我爸爸說，用「打火雞」起火會比較快！

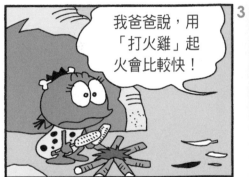

4

奇怪！打了那麼久的火雞怎麼都沒看到火呢？

火雞

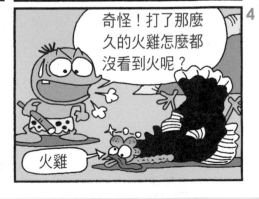

1 你那寶貝兒子放著抓來的獵物不吃在幹嘛？

2 牠說人類的破壞環境造成病毒橫行，我們打獵也要小心一點！

3 牠做事未免也太謹慎了吧？

4

1

巫師又在祈雨啦？

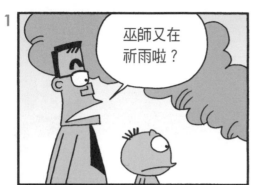

2

他說裝扮成島上最笨的人向神懺悔祈雨會比較有效。

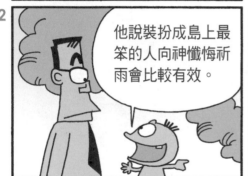

3

喂，你太迷信了！下雨是因為雲層的關係，不是……

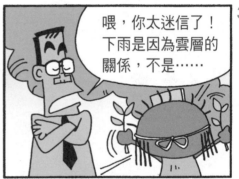

4

什麼？

1

春天到了，新發芽的樹苗正努力地向上成長茁壯。

2

新生命正滿懷希望地在探索這世界……

3

4

哇！太棒了！春天到了，到處都充滿生機！

+-@#$%!

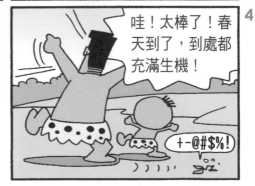

1

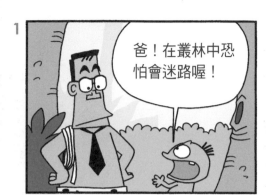

爸！在叢林中恐怕會迷路喔！

2

別怕，我們只要在沿路的樹上做記號就可以啦！

3

哇！爸，你好聰明喔！我好崇拜你喔！

4

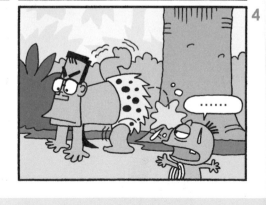

……

1

小虎，我知道你很好，可是我媽咪還是叫我別和你在一起玩了……

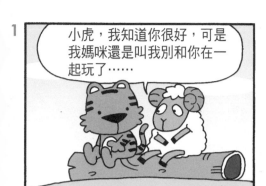

2

為什麼？

她說你長大會吃了我們的！

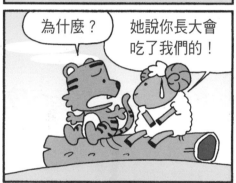

3

不會的、不會的！我把大家都當成朋友的呀！

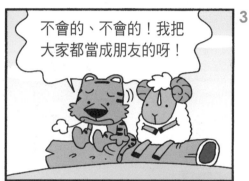

4

哇！列祖列宗呀！對不起，是我沒把兒子給教好……

ㄇㄧㄝ～ㄇㄧㄝ～人家只是想要交朋友嘛！

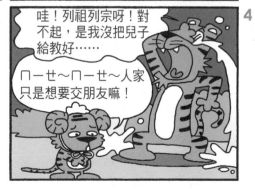

1
看得出你很沒有自信。

2
我只有這樣做，才能讓自己有一種獨一無二的感覺⋯⋯

3
你就做你自己就好啦！幹嘛還學別人呀？

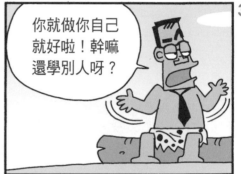

4
我⋯⋯

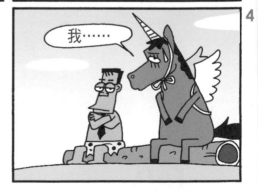

1

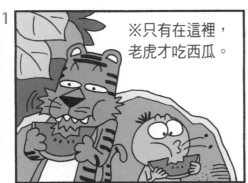

※只有在這裡，老虎才吃西瓜。

2

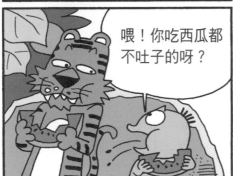

喂！你吃西瓜都不吐子的呀？

3

一口吞下去，我幹嘛一定要吐子呀？

4

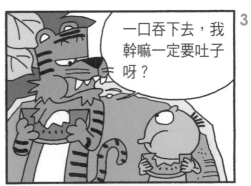

好冷……

我爸騙我！他還說虎毒不「食」子！

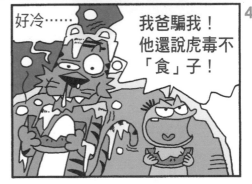

為什麼？你知道嗎？

Q

什麼動物吃飽了還是會餓死？

1

都是你說用投票方式選出部落領導人，結果引起紛爭！

2

怎麼會呢？不是要你用樹葉代替選票用的嗎？

3

有啊！都照你說的方式呀！

4

誰叫你們用桑葉投票的？

蠶寶寶

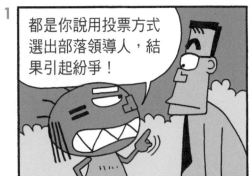

A

那就是生長在中南美熱帶叢林裡的樹獺。永遠吊在樹枝上的樹獺的主食是樹葉及樹果，吃下去後會藉由胃中的細菌進行消化。但一旦到了雨季，雨林因為終日不見陽光而氣溫下降，樹獺也會因氣溫降低而新陳代謝遲緩，最後失去吸收養分的體力，就算吃了足夠的食物，也會無法消化吸收而「餓死」。

1

抗議

怎麼啦？

2

抗議

想不到社會上的暴戾之氣，竟然也傳到校園了！

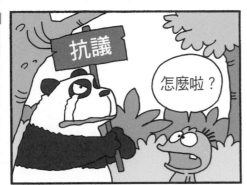

3

抗議

來！兒子，跟他說是哪一位同學打你的？

沒有啊！

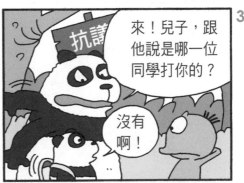

4

拜託！你的雙眼都被打成黑眼圈了，還不敢說是誰打你的？

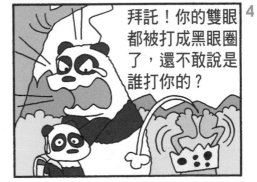

1 別和他們交朋友，他們一定是見利忘義的草！

2 媽咪，他們為什麼這樣說我們？

3 別理他們……誰叫我們運氣不好，剛好長在這裡？

4 牆頭草+-*%^&*$……

……

1
你的缺點就是太有愛心了！連獵食動物都不肯！

2
老爸不是教過你，老虎嘴上沒沾血是很丟臉的事，不是嗎？

3
爸……別再抹了啦……夠多了啦……

4
千萬別告訴別人說，你嘴上的是番茄醬……

1 蒜頭，我用我發明的「搖搖機」搖泡沫紅茶給你喝，好不好？

？

2 這荒島上哪裡有那種機器呀？

3 有呀！你只要給牠一根被蟲蛀過的木頭就可以啦！

4 COCO

紅茶

＋－#$%@！

1

你這口吃的小鴨，這次真的惹我生氣了！

2

對……不……起……我……真的……不…不是……故…意……的…

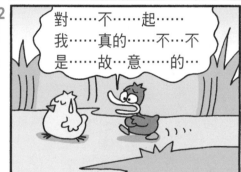

3

那你答應我，以後叫我的時候不准口吃！

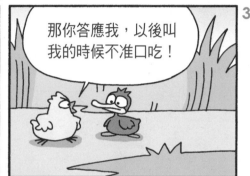

4

好……好啦……小雞……雞……

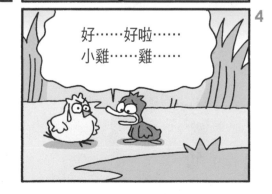

1

奇怪？在這裡怎麼會出現這麼大的雙峰……

2

喂！大家都是男人……雙峰在哪裡看到的？我也要看！

3

誰說的？

唉呀！你不會有興趣的啦！

4

+-#$@%&!

哪！這裡怎麼會出現這種雙峰的動物啊？

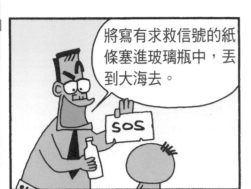

將寫有求救信號的紙條塞進玻璃瓶中，丟到大海去。

SOS

2

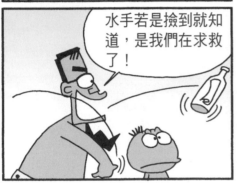

水手若是撿到就知道，是我們在求救了！

3

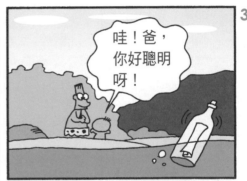

哇！爸，你好聰明呀！

4

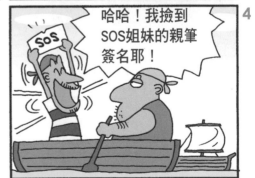

哈哈！我撿到SOS姐妹的親筆簽名耶！

SOS

我的咖啡時光

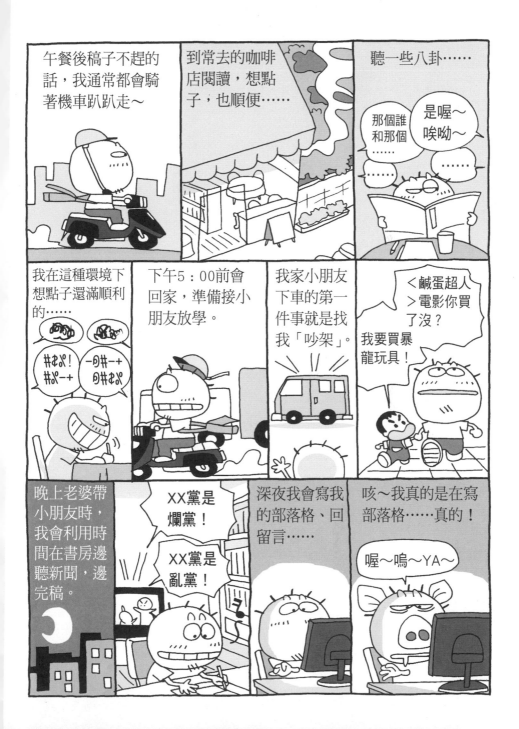

泰山爸爸

作　　者／彭永成
副總編輯／何宜珍
美術設計／葉美卿

發 行 人／何飛鵬
法律顧問／台英國際商務法律事務所 羅明通律師
出　　版／商周出版　臺北市中山區民生東路二段141號9樓
　　　　　　　電話：(02) 2500-7008　傳真：(02) 2500-7759
　　　　　　　E-mail：bwp.service@cite.com.tw
發行／英屬蓋曼群島商家庭傳媒股份有限公司　城邦分公司
　　　　臺北市中山區民生東路二段141號2樓
　　　　讀者服務專線：0800-020-299　24小時傳真服務：02-2517-0999
　　　　讀者服務信箱E-mail：cs@cite.com.tw
　　　　劃撥帳號：19833503
　　　　戶名：英屬蓋曼群島商家庭傳媒股份有限公司城邦分公司
訂購服務／書虫股份有限公司　客服專線：(02)2500-7718；2500-7719
　　　　服務時間：週一至週五上午09:30-12:00；下午13:30-17:00
　　　　24小時傳真專線：(02)2500-1990；2500-1991
　　　　劃撥帳號：19863813　戶名：書虫股份有限公司
　　　　E-mail：service@readingclub.com.tw
香港發行所／城邦(香港)出版集團有限公司
　　　　香港 灣仔 軒尼詩道235號 3樓
　　　　電話：(852) 2508 6231或 2508 6217　傳真：(852) 2578 9337
馬新發行所／城邦(馬新)出版集團
　　　　Cité (M) Sdn. Bhd. (458372U)
　　　　11, Jalan 30D/146, Desa Tasik, Sungai Besi,
　　　　57000 Kuala Lumpur, Malaysia.
　　　　電話：603-90563833　傳真：603-90562833
印　　刷／鴻霖印刷傳媒事業有限公司
總經銷／農學社
　　　　電話：(02) 2917-8022　傳真：(02) 2915-6275

行政院新聞局北市業字第913號
2007年（民96）3月29日初版
定價200元
著作權所有，翻印必究
ISBN 978-986-124-798-4
Printed in Taiwan

國家圖書館出版品預行編目資料

泰山爸爸／彭永成編繪.
——初版.——臺北市：商周出版：
家庭傳媒城邦分公司發行,2007[民96]
面；　公分.——（Colorful；21）

ISBN 978-986-124-798-4（平裝）
1. 漫畫與卡通

947.41　　　　　　　　　　95023943